公共艺术课程·美育系列教材

U0115038

书法鉴赏与实践

主　审　王阔海

主　编　张胜利　时晓楠　陈小昌

副主编　王俊玮　王　程　孔凡建　辛广华

合肥工业大学出版社

HEFEI UNIVERSITY OF TECHNOLOGY PRESS

图书在版编目（CIP）数据

书法鉴赏与实践 ／ 张胜利，时晓楠，陈小昌主编
. 一合肥：合肥工业大学出版社，2022.8
ISBN 978-7-5650-6021-2

Ⅰ．①书… Ⅱ．①张… ②时… ③陈… Ⅲ．①汉字－
书法－鉴赏－中国 Ⅳ．①J292.11

中国版本图书馆CIP数据核字（2022）第 156151 号

书法鉴赏与实践
SHUFA JIANSHANG YU SHIJIAN

张胜利　　时晓楠　　陈小昌　　主编

责任编辑	王钱超	
出版发行	合肥工业大学出版社	
地　　址	（230009）合肥市屯溪路 193 号	
网　　址	www.hfutpress.com.cn	
电　　话	人文社科出版中心：0551-62903205	
	营销与储运管理中心：0551-62903198	
规　　格	787 毫米×1092 毫米　1/16	
印　　张	10	
字　　数	218 千字	
版　　次	2022 年 8 月第 1 版	
印　　次	2022 年 8 月第 1 次印刷	
印　　刷	廊坊市广阳区九洲印刷厂	
书　　号	ISBN 978-7-5650-6021-2	
定　　价	39.80 元	

序

中国的文字自甲骨文发现至今已经有三千多年的历史了，它的奇特之处在于：文字的出现也是书法艺术的开端，因为甲骨文已经初步具备了书法艺术的本质内涵。也就是说，甲骨文的书写者已经在按照书法美的规律书写，其点画的线条质量、字法结构、章法布局无不是按照美的规律来营造的。在以后的每一个时代都有人对书法这座艺术"城堡"进行规划建设、添砖加瓦，直至今天，我们才拥有了如此大规模的书法"殿堂"。作为讲汉语、写汉字的中国人，有什么理由写不好汉字，看不懂汉字之美，领略不到书法带给我们的艺术享受呢？

一、书法表现汉字之美

书法的任务是以汉字的各种书体为载体，以点画结构、笔墨造型、空间章法等表达方式记录和表达情感，表现和创造汉字书写之美。汉字之美是先天性的，它的美在于每一个汉字都是一座小小的"建筑"，它的个体形态、体量大小都有着很大的不同。有的汉字只由一两个笔画组成，而有的则由十几个甚至几十个笔画组成，个体差异的悬殊遇到随机的各类语言形式（诗歌、散文等）和语言内容（抒情类、哲理类等），即刻在视觉上形成疏密不等的"汉字队列"。在这个队列中，文字个体的疏密犹如音乐的音符强弱，幻化成视觉上的旋律和节奏。汉字先天的疏密差异就是其先天之美的根源。汉字的书写能力从根本上说是一种技能，而世界上的所有技能无一例外，皆需要经过后天的刻苦努力才有可能获得。因此，从汉字本体到书法艺术，其间尚需要书写技能这一必要条件。

书法历经数千年的发展，积累了太多的视觉形象之美，这些均来自各种书体的大量作品。篆、隶、草、行、楷五大书体各成体系，流派纷呈，书法作品随时代风起云涌、数不胜数。每位书法家各有创作，笔墨之间流光溢彩，其创造力多集中于对视觉形象的塑造。下面仅以各种书体对点画形象的塑造为例。因为点画形象变化明确，所以对于楷、行、草书的点画形象塑造，书法家们争奇斗艳，极尽变化之能事——楷书有欧颜柳赵，行书有二王、苏黄米蔡，草书则有张芝、张旭、怀素、黄庭坚等。他们无不在点画形象语言的表现、表达上有过创造性贡献。而篆、隶书是文字的早期形态，点画粗细匀称，

较少提按起伏。也就是说，它们的点画形象不明确。但这是不是表示篆、隶书就没有点画形象了呢？答案是否定的。篆、隶书的点画是通过其品质差异变化实现形象塑造的。此外，汉字之美还集中体现在汉字单体结构的美上，以及由单字延伸到富有语义的汉字组合之美和由诗词、美文组成的大篇幅汉字集群的篇章整体之美上。而书法的任务正是有志之士通过刻苦努力，掌握书法艺术技巧、获取书法艺术审美能力和创造能力，在其感召之下，发现并有能力再现、表现这些文字之美，甚至创造和表达更新的、更高层次的汉字意态之美。

二、书法的创作法则来自历代经典作品

书法能力要进步提高，临摹是其唯一的"通道"，也是书法学习的"不二法门"。临摹是一种能力，即造型能力，包括点画造型和结构造型等。拥有了临摹能力，就拥有了学习历代经典作品的可能。那么，通过对历代经典书法作品的临摹学习，我们会获得些什么呢？

其一，书法的造型法则。书法的造型法则主要指通过对历代经典作品的临摹和学习，解决点画结构造型问题，包括以下几个方面：一是基本造型的能力，即以笔墨完成点画结构的精准造型的能力；二是"计白当黑"的能力，即拥有对线条切割后诸空间空白的精准造型能力；三是在点画结构造型过程中，根据实际需要能够适度调整提按幅度，随机处置其变化需要的能力；等等。

其二，书法的形质法则。有其形必有其质。人的形质感受可以分别通过各种知觉方式获得，比如听觉之于铿锵，触觉之于丝滑，视觉之于老树皴皮，等等。通过"通感"方式的介入，书法的形质皆可表现在纸面之上。然而所有感知方式与点画结构的对应，无不需要通过对经典作品的学习才能领悟。

其三，书法的组织与变化法则。书法的组织与变化法则分别指：线条点画的组织与变化方式、点画与点画空白之间的组织与变化方式、字与字的组织与变化方式，以及所含空间的组织与变化方式、与行之间的文字与空间的组织与变化方式等。

其四，书法的整体法则。人们在欣赏书法的过程中，往往会被细节所吸引，这是因为中国的书法注重刻画细节，书法家更是努力追求细节的耐人寻味，所以中国书法与西方艺术不同的一点，就是中国书法的细节、局部往往是审美的对象。但这只是其中一半，因为中国古代经典书法作品在字面的整体追求上也是十分讲究的，并在早期作品中就有优异的艺术呈现和良好的艺术自觉，这个传统一直持续至今且不乏创造力。

其五，书法的审美法则。一个人对美的事物的认知是有层次之分的，浅表之美较容易掌握，而有些深层次的美则需要拥有一定的审美能力。艺术之美带有强烈的专业属性，需要艺术语言充当媒介才有可能得以认知。因此，对于书法的审美认知需要在拥有对书法语言解读能力的前提下，通过对历代经典作品的临摹、萃取，才有可能掌握书法的各种审美法则，如品质的审美原则、字法结构的审美原则、字里行间的空间构成原则、整体经营布局原则，甚至书法的情趣、情态审美原则等。

其六，书法的精神境界法则。中国的书法艺术至今都是"技道双重"，始终以人格对应书法格调，以书法家个人修养、修为直指其书之品味。正所谓"道不离书、书不离道"，历代经典作品中无不蕴含着书法的品位、格调等精神境界原则。

三、书法是审美智慧的体现，审美能力决定了书法水平

书法是中华文明史中最核心的成就之一，也是人类智慧的直接产物。历代文人都将自己的精神智慧、人文情怀等倾注于书法之中。归根结底，书法是中国人审美智慧的集中体现。

中国书法的发展离不开人们审美智慧的滋养，而审美智慧的获得则离不开个人的学识修养。书法所要求的审美智慧是能够洞悉艺术真谛、开启艺术之门的精神力量，要拥有这个力量，就必须通过提高学识修养获得。一个人学识修养的铸炼过程，既有其阶段性，更有其长期性，甚至是终身性。例如，一个人在一楼，即使他的身体紧贴天花板，也看不到二楼的风景，他必须登上二楼，才能充分领略二楼的景致。所以，学识修养总是在某一阶段积累足够能量以后，在某种机缘的促成下转化为智慧，并且总是在新的智慧的启迪下，提出更高的学识修养要求，如此循环上升，永无止境。

书法的审美能力是在具体的审美实践中逐渐积累起来的，其中既包括对古代经典作品的临摹和继承，也包括在个人创作实践中视觉及心灵所得，以及同时代书法家的创造环境滋养。正是这些典范、精美"图示"反复、大量的视觉呈现，书者的审美能力才有可能得以增长。我们都有这样的经验，一首诗要想背诵下来，需要通过反复诵读才能实现，欲得永志不忘的效果，需每隔一定时日复习，究竟需要多少次的反复，尚无定论。但有一点可以肯定，如果得以永志不忘，进而成为一种个人能力，则必须有一个大量、高频次的记忆过程。因此，拥有一定的书法审美能力，应该是一个艰苦而长期的过程。

在艺术活动过程中，审美智慧的价值在于其"选择性"功能的实现，所以从这个角度来看，审美能力也是由审美智慧的"选择性"功能决定的。当然，审美智慧和审美能力会相互作用和彼此制约。有一点是确定无疑的：审美智慧和审美能力决定了人们的书法水平。

四、书法对提高学生的审美素养有重要作用

书法是人文学科的一个重要领域。它是学校实施美育的途径之一，也是各类院校艺术教育工作的重要环节之一，对提高学生审美素养、培养其创新精神和实践能力，塑造健全人格具有重要作用。本书采用了"书法知识讲授＋经典作品欣赏＋书法实践示范"三位一体、循序渐进的编写模式，目的在于激发和培养学生对书法艺术的兴趣，培养学生感受美、表现美、鉴赏美、创造美的能力，从而提升学生的书法艺术实践水平。本书的主要特点：一是在书法理论讲授中，增加经典作品的社会背景、书法家故事等文化因素，从而使学生能够把握书法艺术的整体性，全方位提高学生的艺术鉴赏层次；二是以历代书法家的作品为示例进行展示，辅以相关书法教学影音资料，目的是让学生在体验、实践过程中加强对书

法理论知识的理解与运用；三是布置相关拓展性作业，让学生在艺术实践的过程中加深对书法作品"美"的感悟与表达，注重学生审美思维发展，培养他们对书法美的探索精神。

乌峰

曲阜师范大学书法教育研究所所长

书法学院教授、硕士研究生导师

前言

　　书法是中国传统文化中一种高雅的艺术表现形式，自商周时期的甲骨文开始，已有三千多年的历史传承与积淀。书法作为一门艺术，不仅传达着个人的才情气质，也承载着时代的精神气象。书法虽是写字，但绝不仅仅是写字。书法是书法家个体的心性表达，也是时代精神气象的重要载体。这是因为书法不仅具有事理记载、信息传达、志气激励的实用性功能，而且蕴含性情陶冶、精神鼓舞、心灵启迪的艺术审美效果。

　　书法教学是各类院校人文素质教育的重要内容之一。继承和发扬中华民族书法艺术的优良传统，能够极大程度地弘扬民族精神，增强民族凝聚力。书法鉴赏偏重理性，它不仅是对书法作品的感受、体味、领悟，更重要的是从中汲取营养并为书法创作实践提供理论与技法的审美借鉴。本书分为鉴赏篇和实践篇两个部分，内容包括鉴赏常识、作品欣赏、书法理论、艺术实践等，使学生全面了解作为中国传统文化重要载体的书法艺术，并掌握相关知识、基本理论及应用书写工具的基本技能，提升学生的审美能力及综合素养。

　　本书可以作为各类院校书法专业的教材及艺术公共选修课教材。本书教学的主要目标：知识上，使学生掌握书法艺术的基本知识和艺术特征，了解书写工具的性能，懂得如何从书法的艺术表现手段入手，对书法作品进行审美鉴赏。能力上，使学生掌握不同书体书法作品的风格特点、艺术规律，以及鉴赏技巧，掌握中国书法艺术蕴含的审美范畴与思维模式。学生通过鉴赏艺术作品、学习艺术理论、参加艺术实践，可以发展形象思维，培养创新精神和实践能力，提高感受美、表现美、鉴赏美、创造美的能力。素质上，使学生树立正确的审美观念，培养高雅的审美品位，陶冶情操，发展艺术表达的个性，了解中国书法的优秀成果，提高文化艺术素养，从而增强爱国主义精神和民族自豪感。

　　编者在编写过程中参考了大量有关书法方面的书籍和文献资料，在此对作者表示感谢。由于编写时间仓促，书中难免存在不妥之处，敬请广大读者批评指正，以求日臻完善。

<div align="right">编者</div>

目 录

绪 论

书法鉴赏是指运用视觉感知、生活经验和文化知识对书法作品进行感受、体验、联想、分析和判断，以获得审美享受，并理解书法作品与书法现象的活动。人们在鉴赏中的思维活动和感情活动，从对书法作品的具体感受出发，实现由感性阶段到理性阶段的认识飞跃，既受到书法作品的形象、内容的制约，又根据自己的思想感情、生活经验、艺术观点和艺术兴趣对形象加以补充和丰富。人们运用自己的视觉感知、过去已有的生活经验和文化知识对书法作品进行感受、体验、联想、分析和判断，最终获得审美享受。鉴赏不仅要对书法作品的个性风格、气韵意境、审美价值做出判断，还应该关注作品本身的笔墨内涵和文献考证等。书法鉴赏这门学问改变了人们的观看方式。在书法鉴赏的基础上能够产生一定的"书法批评"，可以根据一定的标准，对书法作品或书法现象做出理论分析和价值判断。

一、以"情境"为基础的书法鉴赏

在文化情境中认识和理解书法。"情境"，即指影响各个时期书法的政治、经济、历史、文化等背景。书法作品中所反映的各种思想、观念，都与艺术家所受到特定的政治、经济、历史、文化等背景的影响有关，通常主要有以下三种鉴赏方式。

一是感悟式鉴赏。感悟式鉴赏所要求的主要是从观看者自身的经验出发，充满想象力和激情地去欣赏书法作品。在欣赏过程中，可以任由思维驰骋而不受限制。这种鉴赏方式比较适合于写意性和表现性的艺术作品，因为这类作品所追求的不是客观地记录形象，而是通过主观化的形象处理来表达艺术家的情感。

二是比较式鉴赏。比较式鉴赏的目的，是更好地把握每件作品的特色。俗话说，有比较才有鉴别。但在比较式鉴赏中，需要根据具体情况来分析。书法作品的好坏是可以通过比较来确定的；但在很多情况下，作品之间并不存在谁好谁坏的问题，仅仅是表现方式和风格上的不同而已。比较的内容主要是形式方面的，但根据这些形式方面的差异也可以引导我们去寻找原因，这就需要涉及一些社会的因素了。至于具体对比哪些内容，还需要依靠感觉的指引，所以比较的方法其实是几种鉴赏方式的综合运用。

三是社会学式鉴赏。应该意识到书法这种文化现象不是存在于真空环境之中，而是

有着特定社会阶层和社会生活的烙印，要理解不同创作目的及社会背景对艺术家的影响。这些因素不是单靠表面的观察就能完全了解的，所以社会学式鉴赏的核心在于探究、追问，了解作品的主题，发现作品的独特之处，并要求观看者了解一定的文化背景，积累一定的知识才能有很好的把握。

二、以"对象"为基础的书法鉴赏

书法鉴赏既涉及书法作品本身的艺术魅力和审美价值，又涉及鉴赏者的知识、能力、修养和复杂的心理过程。可以说，书法鉴赏是受到书法鉴赏的客体条件（书法作品）与主体条件（鉴赏者）两方面制约的。书法鉴赏的客体条件是被鉴赏的书法作品，所以如果客体不具备一定的审美价值与艺术价值，便失去了鉴赏的意义与价值。

（一）兴趣的培养是书法鉴赏的关键

书法鉴赏是人们感知、理解、体验书法的一项实践活动，在大学生美育教育中具有时代性、基础性和普及性的特征，它对于丰富学生情感、陶冶情操、提高学生传统文化的修养具有重要意义。书法是视觉的艺术，它的学习兴趣可以从多方面培养。选择自己感兴趣的字帖进行学习和分析，有助于拓展思维，激发好奇心。培养书法兴趣的方法有以下几种。

一是图文并茂激发兴趣。把自己置身于一个有声、有色、有景、有情的书法艺术氛围中，使自身的情绪受到感染，产生浓厚的学习兴趣。

二是通过了解书法家背景培养兴趣。在欣赏书法作品时，要想深刻地领会书法作品的内容，必须先去了解作品在现实生活中的反映，即了解书法作品背景。以这样的方法去学习，层层深入，就会找到乐趣，同时还拓宽了知识面。

三是利用书法家轶事激发兴趣。这样做旨在将感兴趣的话题进行延伸，通过提出更多、更广的话题提升兴趣。

四是从学科综合功能激发兴趣。纵观书法的发展历史不难看出，书法不仅与文字学、文学、历史学、考古学有联系，还与生活、书法作品内在的情感、书法的功能等有关。因此，书法鉴赏已不再是单一的书法作品欣赏，而是要通过欣赏去挖掘书法里更多的知识。

（二）从感性到理性的过程是书法鉴赏的核心

鉴于书法鉴赏是以审美体验为核心，鉴赏书法就要求遵从"理性入手、以情动人、以美感人"的理念，强调要重视书法本身内在的潜能效应，并将其贯穿整个书法过程，通过自身的书法实践活动来体验和感受鉴赏的价值，从而形成自己的书法艺术价值观。在进行书法鉴赏时，没有一些书法理论知识作为基础是无法进行的，所以应具备一些书法理论知识，如一幅作品的笔法、墨法、结体和章法等知识。这些书法理论知识的掌握有助于我们更好地感受书法，投入情感。

1. 感性的鉴赏方法

鉴赏书法最基础的方法就是感受书法美。通俗地说，感性的书法欣赏只是为了作品视觉效果，生活中这种现象无处不在，而在感受美的阶段应该对书法的美进行思索，即使看不懂书法的表现内容，但只要学会感受、学会思考，也是一大进步。重点要掌握书写内涵，即书法作品在质感上的长短、藏露、方圆、浓淡、刚柔、正斜和在形式上的虚实、疏密、向背、聚散等。内涵上达到法度与意境的统一，字内功与字外功的统一，借以表达个人的感情、性格、趣味、素养、体质、气魄、风格、情绪、思想等精神因素，即所谓的"神韵"。

2. 理性的鉴赏方法

书法的表现方式很多，就情感而谈，没有丰富的情感蕴含在书法里，书法就表现不出鉴赏价值。人有喜怒哀乐的情绪变化，对于不同的事情，人们会作出不同的情感反映。因此，不同书法家创作出来的作品中所饱含的情感也有所不同。在欣赏一部作品时，光感受它的美是不够的，还需要了解其书法的情节，弄清它美在何处，以及它的情感变化是怎样的。理性的鉴赏主要包括两方面。

一是掌握书写方法。书写的基本规则可归纳为提与按、起与收、藏与露、顺与逆，以及重心平稳、疏密聚散、前后呼应、墨色浓淡等。观察、比较、掌握汉字书写的不同特点，领悟汉字笔画复杂组合的结构奥妙。

二是掌握书写规则。练习、理解、分析字理，解剖用笔方法，如落笔和收笔的方向、动作和速度、线条产生的质感、大小章法布局等。学会判断和捕捉作品的习气，诸如章法之流俗、结体之鄙陋、草法之乖违、用笔之狂怪、用墨之浮薄等。

总之，审美能力是在独特的艺术活动过程中培养和熏陶出来的。书法鉴赏是视觉感知、情感体验、想象、创造性思维等心理活动融为一体的实践活动。我们应该按照欣赏书法的方法和步骤进行学习，尤其是处在书法鉴赏阶段的初级学习者，更需要按照一定的方法来鉴赏书法。书法的文化艺术是多元的，所以培养良好的书法素养，就要使自己真正做到：学习书法、喜爱书法、选择书法、享受书法。我们更应该以全新的观念进行学习，让自己在学中乐、在乐中学，不断地提升自己。

鉴赏篇

书法理论知识

学习目标

- ❤ **知识目标**　理解古代书法常用名词的含义。
- ✪ **能力目标**　掌握解读古代书论内涵的技能。
- 📖 **素质目标**　培养高尚的审美情趣和审美能力。

思政小课堂

　　书法理论和技法是同频共振、相辅相成的。技法是实际操作中的感悟与应用，技法的提炼与升华就形成了理论，而理论又反作用于技法。因此，有了理论的高度，才能有实践的厚度，正所谓"技可近乎道"也。通过书法理论学习，旨在增强对传统文化的认同感，以此坚守中华文化立场，传承中华文化基因。

第一节　古代书论选读

　　在中国古代文艺学理论中，书论是蕴含极其博大的专业宝库，而且占据了极其重要的地位，它既能丰富书法学习者的理论认知和涵养，又对当代书法实践具有一定的理论指导价值。因此，书论是书法鉴赏与实践的基础，但就其数量而言，可谓浩如烟海。以下选取历代经典书论二十条，并予以逐条解读。

　　夫用笔之法，先急回，后疾下；如鹰望鹏逝，信之自然，不得重改。送脚，若游鱼得水；舞笔，如景山兴云。或卷或舒、乍轻乍重，善深思之，理当自见矣。

<div align="right">——秦·李斯《用笔法》</div>

　　🔵 **解读**　古人学习书法善于从大自然中寻求灵感，以此涵养精神世界，又留心自

然之物，厚植造型基础，追求"艺术本天成"的创作境界。

夫书肇于自然，自然既立，阴阳生矣，阴阳既生，形势出矣。藏头护尾，力在字中，下笔用力，肌肤之丽。故曰：势来不可止，势去不可遏，惟笔软则奇怪生焉。

——汉·蔡邕《九势》

🅞**解读** "自然"一词并不单指外在的自然，也指"内在的自然"，即内心自由的状态。"阴阳"是指万事万物的两大对立面，"形势"即书法的形式。这段话强调书法是自然之美和人之审美的高度统一。

凡落笔结字，上皆覆下，下以承上，使其形势递相映带，无使势背。

——汉·蔡邕《九势》

🅞**解读** 这条书论强调的是一组呼应关系，即作字时，上部要覆盖下部，下部要承接上部，使字的间架结构能彼此照应关联，协调统一。

夫书字贵平正安稳。先须用笔，有偃有仰，有欹有侧有斜，或大或小，或长或短。

——晋·王羲之《书论》

🅞**解读** 对立统一是书法创作的根本原则，因此书法创作时在制造矛盾与解决矛盾中以凸显其价值，进而引发观者共鸣。

若作一纸之书，须字字意别，勿使相同。

——晋·王羲之《书论》

🅞**解读** 一幅好的书法作品，讲求丰富的变化，如运笔的急与徐、轻与重、藏与露，用墨的浓与淡，结体的开与合、正与斜、方与圆等诸般变化。即使是同一个字，也要有不同的书法面目进行呈现。

行行皆相映带，联属而不背违也。

——隋·释智果《心成颂》

🅞**解读** 章法是书法作品中外在的形式感与内在呼应关系缺一不可的有机组合。只有做到内在呼应相互映带，通篇才能成为有机统一的整体，从而体现出书法作品的整体美、统一美、和谐美。

用笔之法，急促短撅、迅牵疾掣、悬针垂露、蠖屈蛇伸、洒落萧条……若上苑之春花，无处不发，抑亦可观，是予用笔之妙也。

——唐·欧阳询《用笔论》

🅞**解读** 这条书论深刻诠释了书法学习的"控笔有术"与"执笔有法"，即欧阳询所言的用笔神妙之处。

点如高峰之坠石。新钩似长空之初月。横若千里之阵云。竖如万岁之枯藤。戈钩劲松倒折，落挂石崖。横弯钩如万钧之弩发。撇如利剑截断犀象之角牙。捺笔一波常三过笔。

——唐·欧阳询《八诀》

解读 自然是有生命的，书法应该成为反映生命的艺术。要做到这一点，书法家就要通过抽象的点、线和笔画去表现生命体，做到手中有笔，心中有象，让文字的笔画以直感的形象，流出万象之美，流出人心之美。

夫书之为体，不可专执；用笔之势，不可一概。随心法古，而制在当时，迟速之态，资于合宜。大凡笔法，点画八体，备于"永"字。

——唐·张怀瓘《书断》

解读 在书法创作中，遵循"体"的规范不可刻板，谋求"势"的规律不宜雷同。前人树立的典范诚然应该有所效法，有所敬畏，但是创作中最重要的还是从心所欲，应势而动。

初学分布，但求平正；既知平正，务追险绝；既能险绝，复归平正。初谓未及，中则过之，后乃通会，通会之际，人书俱老。

——唐·孙过庭《书谱》

解读 初学书法，在结构布局方面一定要遵循规律，寻求字形的平正，即追求普遍性；当掌握了基本的规律，就可以在字形结构上寻求一些险绝的变化，即追求特殊性；最后在尝试完规矩到变化过程之后，还要回归到"平正"，但这种"平正"并不是先前的平正，而是经历了险绝后的、更高意义的平正，是辩证意义的平正，这也是书法的最高境界。

用笔如折钗股，如屋漏痕，如锥画沙，如壁坼，此皆后人之论。折钗股者，欲其曲折圆而有力；屋漏痕者，欲其横直匀而藏锋；锥画沙者，欲其无起止之迹；壁坼者，欲其无布置之巧。

——宋·姜夔《续书谱》

解读 书法之道，贵在自然，价值在于生活。"锥画沙"是一种率意之美，"屋漏痕"是一种自然之美，"折钗股"是一种力度之美，"壁坼者"是一种毫无做作的美。艺术源于生活而高于生活，总能在留心中发现创作的金科玉律。作书不是在象牙塔中孤芳自赏，更要有一颗欣赏自然、体悟生活的慧心。

昔人云："作大字要如小字，作小字要如大字。"盖谓大字则欲如小字之详细曲折，小字则欲具大字之体格气势也。

——宋·陈槱《负暄野录》

○解读 写小字与写大字是不同的。通常写大字时，任意挥洒，任情恣性，易显松散空阔；写小字时，顾虑空间，尽力局缩，易显小家之气。因此，写大字要紧密无间，而写小字要宽绰有余。

学书有二：一曰笔法，二曰字形。笔法弗精，虽善犹恶；字形弗妙，虽熟犹生。学书能解此，始可以语书也。

——元·赵孟頫《松雪斋书论》

○解读 这条书论旗帜鲜明地指出了学习书法的两个核心要义：一是笔法，二是字形。笔法学不精，即使（字形）优美也称不上是优秀作品；字形不优美，即使（笔法）熟练也同样不是优秀作品。学习书法能理解这两个道理，算是开始领悟书法了。

凡偏旁不相称者，屈伸点画以避之。太繁者减除之，太虚者补续之，必古人有样，乃可用耳。

——元·陈绎曾《翰林要诀》

○解读 "偏旁不相称"是指那些本不该交织在一起的部分却重合叠加了，破坏了字形的美观与规范。因此，在学习书法的过程中，点画与偏旁部首的位置一定要找准，不能发生不合理的冲撞，对"繁简"之笔要灵活处理，要善于协调笔画关系。

成形结字，得形体不如得笔法，得笔法不如得气象。

——《翰林粹语》

○解读 气象本指天气中的风云雷电等天气现象；也指一种气势，指一种人的精神的表现。比如颜真卿的楷书就是有宽博的正大气象，张芝的草书就有一泻千里的气势，这些说到底都是指一个人的胸怀和格局。

晋唐人结字，须一一录出，时常参取，此最关要。欲书先定间架，然后纵横跌宕，唯变所适也。

——明·董其昌《画禅室随笔》

○解读 间架是点画之间的关系，部首内的点画之间的疏密、长短、粗细关系为间架。把字的重心与间架定位以后，再讲求变化，才能做到出新意于法度之中。

作书，须提得笔起，不可信笔。盖信笔，则其波画皆无力。提得笔起，则一转一束处，皆有主宰。"转束"二字，书法家妙诀也。

——明·董其昌《画禅室随笔》

○解读 作为妙诀的"转束"，转即运转，束即控制，这是对控笔能力的鞭策。控笔能力是书法不同于写字的最基本的能力。要控笔先要正确执笔，而执笔的核心是指实掌虚。指实，能使毛笔不疏于命令，时刻接受控制；而掌虚，能使五指有活动空间，以

便调遣毛笔听从指挥。

　　欲明书势，须识九宫。九宫尤莫重于中宫，中宫者，字之主笔是也。主笔或在字心，抑或在四维四正，书着眼在此，是谓识得活中宫。

——清·刘熙载《艺概》

　　解读　九宫格相传是唐代欧阳询所创造的、非常方便书法练习者使用的一种格子，其基本功能是在临摹习字时，借助九宫格中的九个小方格对字的笔画起笔、行笔、收笔做参考定位。其可以作为初学者入门的"规矩"，能够帮助他们更好掌握书法结构的"黄金分割"。

　　用笔之法，见于画之两端，而古人雄厚恣肆令人断不可企及者，则在画之中截。盖两端出入操纵之故，尚有迹象可寻，其中截之所以丰而不怯、实而不空者，非骨势洞达，不能幸致。更有以两端雄肆而弥使中截空怯者，试取古帖横直画，蒙其两端而玩其中截，则人人共见矣。

——清·包世臣《艺舟双楫》

　　解读　书法家非常注重书写点画的"中截"（中段）部分。如果对于中段位置的书写一掠而过，这个点画就显得非常漂浮和轻滑。使点画留得住，这在行笔中是一个逐渐推进的过程，一步一行，一步一留，并且把顿挫之法用于其中，只有这样写出来的点画，才是遒劲厚重的。

　　书法之妙，全在运笔。该举其要，尽于方圆。操纵极熟，自有巧妙。方用顿笔，圆用提笔。提笔中含，顿笔外拓。中含者浑劲，外拓者雄强中含者，篆之法也，外拓者，隶之法也。提笔婉而通，顿笔精而密，圆笔者萧散超逸，方笔者凝整沉着。提则筋劲，顿则血融。圆则用抽，方则用絜，圆笔使转用提，而以顿挫出之。方笔使转用顿，而以提契出之。圆笔用绞，方笔用翻，圆笔不绞则瘘，方笔不翻则滞。圆笔出以险，则得劲。方笔出以颇，则得骏。提笔如游丝袅空，顿笔如狮狻蹲地。妙处在方圆并用，不方不圆，亦方亦圆，或体方而用圆，或用方而体圆，或笔方而章法圆，神而明之，存乎其人矣。

——清·康有为《广艺舟双楫》

　　解读　从一定程度上讲，中国哲学决定了中国艺术的基本品质与性格，这其间，最重要的一点即是贵"辨证"的审美思维。书法用笔如同这世界上的一切事物现象一样，无论是"方圆""藏逆"，都是对立统一的，但又有其共同规律。

第二节　书法名词解释

　　书法是指按照文字特点及其含义，以其书体笔法、结构和章法写字，使之成为富有美感的艺术作品。本节将通过阐述书法名词的含义，引导书法学习者形成书法知识面的系统构建，了解书法艺术的全貌。

运笔

　　运笔是指在点画书写过程中，用手腕运转毛笔。在书写小字时，因笔画精湛，动作细微，应用五指协调行笔；在书写中字时，需要用腕运笔，手指辅佐；在书写大字时，笔画厚重，间架宽绰，需要用手臂来配合腕共同完成书写。

中锋

　　中锋是指行笔时，将毛笔的主锋保持在点画的中线。写字时，毛笔的笔尖指向同笔画走向完全相反，铺开的笔毫完全在笔画的外延线之内，而且笔毫的中线同笔画的中线完全重合。

侧锋

　　侧锋是运笔的一种手法，下笔时笔锋稍偏侧，落墨处即显出偏侧的姿势。清代朱和羹在《临池心解》中指出："正锋取劲，侧锋取妍。王羲之书《兰亭》，取妍处时带侧笔。"

逆锋

　　逆锋是运笔的一种技法，"欲下先上，欲右先左"，以反方向行笔的称为"逆锋"。清代刘熙载称："要笔锋无处不到，须是用逆字诀。勒则锋右管左，努则锋下管上，皆是也。然亦只暗中机括如此，著相便非。"

蹲锋

　　蹲锋的蹲是停留的意思，欲趯先蹲，退而复进。唐代张怀瓘在《玉堂禁经》中指出："蹲锋，缓毫蹲节，轻重有准是也"；"蹲锋，驻笔下衄是也，夫有趯者，必先蹲之。"

按提

　　按，即笔往下压；提，即笔向上抬，二者相辅相成。过分"提"，则会导致线条"飘"；过分"按"，则会导致线条"坠"。清代刘熙载称："凡书要笔笔按，笔笔提。辨按尤当于起笔处，辨提尤当于止笔处。"

方圆

　　方圆指字的用笔和形体上相反相成的两个方面。元代刘有定在《衍极·注》中指出："执笔贵圆，握管不可不直，直则方。字贵方，得势不可转，转则圆。篆圆也，圆其用而方其体；隶方也，外虽方而内实圆。"宋代姜夔在《续书谱》中曰："方圆者，真草之体

用。真贵方，草贵圆，方者参之以圆，圆者参之以方，斯为妙矣。"

悬针

悬针是指书写直画下端尖锐，如针之倒悬。明末清初书法家冯武在《书法正传》中曰："将欲缩锋，引而伸之，须要首尾相等。但锋尖耳。不可如鼠尾。又按古人只有垂露一法，悬针始于《兰亭》'年'字。后人遂以为法。"

垂露

垂露是书写直画的形态，其收笔处如下垂露珠，垂而不落，具有藏锋的笔势。唐代孙过庭在《书谱》中曰："观夫悬针垂露之异"。

护尾

护尾为用笔技法，指行笔至笔画尾部而反收其笔锋。汉代蔡邕在《九势》中有云："护尾，点画势尽力收之。"

疾涩

疾涩笔势评述，疾笔求其劲挺流畅，涩笔求其凝注浑重。《九势》中曰："疾势，出于啄磔之中，又在竖笔紧趯之内。……涩势，在于紧驶战行之法。"晋代王羲之在《记白云先生书诀》中曰："势疾则涩"。清代刘熙载在《艺概》中曰："古人用笔，不外'疾''涩'二字。涩非迟也，疾非速也。以迟速为疾涩，而能疾涩者无之。"

骨法

骨法指书写点画中蕴蓄的笔力，是构成点画与形体的支柱，也是表现神情的依凭。清代刘熙载在《艺概·书概》中曰："字有果敢之力，骨也。"唐太宗李世民称："今吾临古人之书，殊不学其形势，惟在求其骨力。"

肉法

肉法是书写时笔墨浓淡、肥瘦、粗细的一种技法。元代陈绎曾在《翰林要诀》中曰："字之肉，笔毫是也。疏处捺满，密处提飞。平处捺满，险处提飞。捺满即肥，提飞即瘦。肥者，毫端分数足也；瘦者，毫端分数省也。"

一笔书

一笔书指草书文字间自始至终笔画连绵相续一笔直下而成。唐代张怀瓘在《书断》中曰："伯英（张芝）章草，学崔（瑗）、杜（度）之法，因而变之以成今草，转精其妙，字之体势一笔而成。偶有不连，而血脉不断，及其连者，气候通其隔行。"宋代郭若虚在《图画见闻志》中曰："王献之能为一笔书，陆探微能为一笔画。"

折钗股

折钗股是比喻用笔的一种技法，后被借以形容转折的笔画，虽弯曲盘绕，其笔致却依然圆润饱满。宋代姜夔在《续书谱》中曰："折钗股者，欲其屈折，圆而有力。"

锥画沙

锥画沙是比喻用笔的一种技法，用来形容书迹的圆浑。唐代褚遂良在《论书》中有云："用笔当如锥画沙。"宋代黄庭坚称："如锥画沙……盖言锋藏笔中，意在笔前。"唐代颜真卿在《述张长史笔法十二意》中有云："（陆彦远）思而不悟，后于江岛，遇见沙平地静，令人意悦欲书。乃偶以利锋画而书之，其劲险之状，明利媚好。自兹乃悟用笔如锥画沙，使其藏锋，画乃沉着。"

屋漏痕

屋漏痕是比喻用笔如破屋壁间之雨水漏痕，其形凝重自然。宋代姜夔在《续书谱》中有云："屋漏痕者，欲其无起止之迹。"

一波三折

用笔时平捺称"波"，捺笔要三次转换笔锋，称为一波三折。明代丰坊在《书诀》中有云："钟繇弟子宋翼每作一波常三过折笔。"

万毫齐力

万毫齐力指作书时，非但主毫要丝丝得力，而且要调动副毫的作用，使笔毛一无扭结地聚结运动。南朝王僧虔在《笔意赞》中曰："剡纸易墨，心圆管直，浆深色浓，万毫齐力。"

绵里裹针

绵里裹针比喻字体笔画肉丰见骨、外柔内刚。宋代苏轼自论："余书如绵裹铁。"明代解缙称："东坡丰腴悦泽，绵里藏针。"

银钩虿尾

银钩虿尾是用笔的一种技法，银钩指丁、亭、宁等字的趯笔，虿尾指乙、也等字的趯笔。南朝庾肩吾在《书品》中有云："或因挑而还置，……是以鹰爪含利，出彼兔毫，龙管润霜，游兹虿尾。"

衄

衄是用笔的一种技法，指笔锋退而复进。清代蒋和称："笔既下行，又往上也。与回锋不同，回锋用转，衄锋用逆。"清代蒋骥称："衄者，即老苗（米芾）'无垂不缩，无往不收'意。"

搭

搭是用笔的一种技法，指行草起笔及字与字之间的承接顺应关系，顺势而下，不用逆势的起笔称为"搭锋"。宋代姜夔称："下笔之初，有搭锋者，有折锋者，其一字之体，定于初下笔。凡作字，第一字多是折锋，第二、第三字承上笔势，多是搭锋。若一字之间，右边多是折锋，应其左故也。"清代蒋和称："笔锋搭下也。上笔带起下笔，上字带起下字。"清代朱履贞称："书法有折锋、搭锋，乃起笔处也。用强笔者多折锋，用弱笔者多搭锋。"

抢

折锋笔法的虚和者称为"抢"。清代蒋和称:"意与折同,折之分数多,抢之分数少;折之分数实,抢之分数半虚半实。"元代陈绎曾称:"圆蹲直抢,偏蹲侧抢,出锋空抢。笔燥则折,笔湿则抢。笔燥实抢,笔湿空抢。"

转

转是笔画转换方向时的一种用笔技法,有圆转回旋之意。汉代蔡邕称:"转笔宜左右回顾,无使节目孤露。"宋代姜夔称:"转、折者,方圆之法,真多用折,草多用转,折欲少驻,驻则有力,转不欲滞,滞则不遒。然而,真以转而后遒,草以折而后劲,不可不知。"

驻

驻是用笔的一种技法,运笔若行若住。清代蒋和称:"不可顿,不可蹲,而行笔又疾不得,住不得,迟涩审顾则为驻。"

挫

挫是用笔的一种技法。顿后将笔提起,使锋转动离开原处,是转换笔锋时常用之法。清代蒋骥称:"顿挫与提顿相连,欲挫仍须提,既挫又须顿。"

啄

啄是点画用笔的一种技法。"永字八法"中称短撇为"啄"。啄笔的书写宜迅疾。唐太宗李世民在《笔法诀》中有云:"啄须卧笔疾罨。"元代陈绎曾在《翰林要诀》中有云:"啄,点首撇尾左出微仰,如鸟喙之啄物。"清代包世臣亦称:啄"如鸟之啄物,锐而且速,亦言其画行以渐,而削如鸟啄也"。

磔

磔是点画用笔的一种技法。"永字八法"中称捺笔为"磔"。古代祭祀时,裂牲称为磔,捺法用磔,意思是笔毫尽力铺散而急发。又,斜捺叫磔,卧捺称波。唐太宗李世民在《笔法诀》中有云:"磔须战笔外发,得意徐乃出之。"写时虚势向左逆锋落笔,着纸折锋翻笔,有控制地尽力铺毫下行,等到长度合适时捺出。

课后实践

查阅并收集整理书法理论知识的相关资料。

经典作品赏析

学习目标

- **知识目标** 掌握经典作品的艺术特征，明晰书体发展脉络。
- **能力目标** 通过博观群帖，拓宽书法视野，提高眼界、境界。
- **素质目标** 切实提高自身的鉴赏能力与欣赏水平。

思政小课堂

书法是书写的艺术，在历代经典作品中汲取养分是艺术创作的基本要求。所谓经典，明代项穆曰"大成已集，妙入时中，继往开来，永垂模轨"，即能体现作者"思想精深、艺术精湛、制作精良"，已经被书法家留下来的得到公认的碑帖。这些书法家的碑帖创造了某体书法的最高峰。我们通过鉴赏精选的近100幅历代经典书法作品，学习、体悟书法家匠心，感悟汉字之美，激发创作灵感，以达到事半功倍的效果。

第一节 篆书作品赏析

篆书是大篆、小篆的统称。大篆指甲骨文、金文、籀文及六国文字，它们保存着古代象形文字的明显特点。小篆也称"秦篆"，是秦国的通用文字，是大篆的简化字体，其特点是形体均匀齐整、字体较籀文容易书写，是中国历史上第一次运用行政手段大规模地规范文字的产物。

虢季子白盘

《虢季子白盘》
临摹

✑ 作品简介

虢季子白盘的铭文内容讲述了虢国的子白奉命出战，荣立战功，周王为其设宴庆功，并赐车马之物，虢季子白因而做盘以为纪念。《虢季子白盘》（图2-1）铭文共计111字，铭文语句以四字为主，且修饰用韵，文辞优美。

✑ 艺术特征

《虢季子白盘》书法艺术颇具新意，用笔整饬，圆转周到，一笔不苟，甚有情致，其把西周金文匀整严谨的秩序推向了极致，在章法上开拓出一种空闲畅朗的意境。

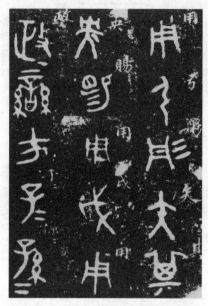

图2-1 《虢季子白盘》拓本（局部）

散氏盘

✑ 作品简介

散氏盘，又称"矢人盘"，是西周晚期青铜器，清乾隆年间出土于陕西凤翔（今宝鸡市凤翔区）。《散氏盘》（图2-2）铭文共计357字，记叙的是矢人付给散氏田地之事，是研究西周土地制度的重要史料。

✑ 艺术特征

《散氏盘》书法艺术特征主要在于一个"拙"字，整体表现出斑驳陆离、浑然天成之美，方正中含有圆意，体势欹侧，开后世"草篆"之端倪。

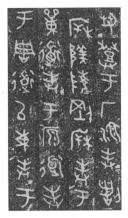

图 2-2 《散氏盘》拓本（局部）

大盂鼎

⌘ 作品简介

大盂鼎，西周炊器。《大盂鼎》（图 2-3）铭文共计 291 字，记载了周康王在宗周训诰盂之事。

⌘ 艺术特征

《大盂鼎》章法上整齐有序，严谨端庄，笔画尖圆并用，体势纵长挺拔，结字紧密凝练，呈现出肃穆瑰奇的庙堂之气。

图 2-3 《大盂鼎》拓本（局部）

毛公鼎

❧ 作品简介

毛公鼎，因作器者为毛公而得名，1843 年出土于陕西岐山（今宝鸡市岐山县）。《毛公鼎》（图 2-4）铭文近 500 字，是西周晚期的代表作品。

❧ 艺术特征

《毛公鼎》字势舒展，表现出上古书法的典型风范和一种理性的审美趋向，体现高度成熟的结字风貌，瘦劲修长，仪态万千，章法纵横宽松疏朗，呈现出一派天真烂漫的艺术意趣。

图 2-4 《毛公鼎》拓本（局部）

石鼓文

❧ 作品简介

《石鼓文》（图 2-5），又称"猎碣"，秦刻石文字，其内容主要记述了君王臣公们的征旅渔猎。唐代初期出土于陕西省宝鸡市凤翔区，原石现藏于北京故宫博物院。

⬗ 艺术特征

《石鼓文》形体特征独特，书法古茂遒朴。唐代张怀瓘在《书断》中曰："体象卓然，殊今异古，落落珠玉，飘飘缨组。"其拓本翻刻众多，以阮元、张燕昌等所刻"天一阁本"为最优。

图 2-5 《石鼓文》拓本（局部）

峄山刻石

⬗ 作品简介

《峄山刻石》（图 2-6），又称"峄山石刻""峄山碑""峄山铭"等，相传为秦相李斯所书，西安碑林现存有宋代仿制碑，邹城市博物馆现存有元代仿制碑。

⬗ 艺术特征

《峄山刻石》逆锋起笔，中锋铺毫行笔，回锋收笔，点画粗细平均，线条质地圆润，运笔坚劲畅达，结构分布匀称，书风圆浑流丽，既具图案之美，又有婉转灵动之势，左右对称，端庄肃穆。

图 2-6 《峄山刻石》拓本（局部）

秦诏版

⁂ 作品简介

《秦诏版》（图 2-7），亦称《秦量诏版》，正面是秦小篆铸成，阴文书刻 40 字，为秦代金石刻文。此版为长方形，长 10.8 厘米，宽 6.8 厘米，刻秦始皇二十六年（公元前 217 年）统一度量衡诏书，有的刻秦二世元年（公元前 209 年）同类诏书，或二诏合刻。

⁂ 艺术特征

《秦诏版》通篇结体规整，而单字欹正多姿、大小随意，笔画之间则多呈平行态势。章法疏密有变，布局黑白差异颇大，展现出活泼动人的独特意趣，自由跌宕、稚拙可爱，显得格外突出。

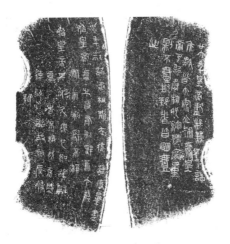

图 2-7 《秦诏版》

┌─────────────────┐
│ 袁安碑 │
└─────────────────┘

⌁ 作品简介

《袁安碑》（图 2-8），全称为《汉司徒袁安碑》，东汉永元四年（92 《袁安碑》临摹
年）刻立，内容主要记载袁安生平事迹，与《后汉书》中的《袁安传》基本相同。

⌁ 艺术特征

《袁安碑》用笔浑厚古茂，字形结体宽博舒展，体态遒劲流畅，方圆兼备，藏露结合，横竖成行，布局匀称，是流美瑰丽的汉代篆书典型之作。

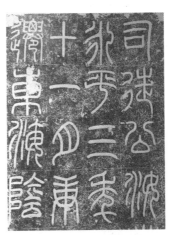

图 2-8 《袁安碑》拓本（局部）

┌─────────────────┐
│ 天发神谶碑 │
└─────────────────┘

⌁ 作品简介

《天发神谶碑》（图 2-9），又名《吴天玺纪功碑》《吴天玺纪功颂》，刻于三国吴天玺

元年（267年），世传为皇象书。

❧ 艺术特征

《天发神谶碑》若篆若隶，以隶书笔法写篆，结体方正，上紧下松。取势上既用篆书的向法，又参入隶书的背法；既有隶书的宽博奇伟之气，又有篆书上下飞动之韵。

图2-9 《天发神谶碑》拓本（局部）

❧ 作品简介

《三坟记》（图2-10），又名《三坟记碑》，是为李曜卿兄弟三人建的，李季卿撰文，李阳冰篆书。原石久佚，宋代有重刻本，现存陕西省西安碑林。

❧ 艺术特征

以瘦劲取胜，结体纵势而修长，线条遒劲，用笔粗细圆匀，稳健自然，结体均衡对称，雍容婉曲。

图2-10 《三坟记》（局部）

谦卦碑

❧ 作品简介

《谦卦碑》（图 2-11）碑文取自《周易》中的谦卦爻辞。谦卦的主要思想是赞美谦虚的美德，揭示谦虚有益的真理。

❧ 艺术特征

《谦卦碑》在用笔上以圆转为主，表现其圆润的曲线风格，方折动作几乎都是斜线与直线的结合。结体上，整字外形一般呈竖向长方形，讲究平衡对称、上紧下松。

图 2-11 《谦卦碑》拓本（局部）

吴均帖

❧ 作品简介

《吴均帖》（图 2-12）为清代书法家吴让之书，内容为南朝梁文学家吴均的一篇骈体散文，是其写给好友朱元思的一封书信，描绘了浙江境内富春江自富阳至桐庐一段沿岸的秀丽风光与所见所闻。文字看似描绘风景，实则托物言志，含蓄地表达了作者对功名官场的厌倦，体现了作者高洁的心境。

❧ 艺术特征

《吴均帖》用笔在继承古法的同时，还有机融入了隶书厚重的笔触，使篆书本应显得单调的线条显得遒劲沉稳。强弱对比，顿挫分明，秾纤相间，枯润兼备，使线条质感呈现出一种立体的、多层次的审美特征。

图 2-12 《吴均帖》

《篆书五律诗》轴

⤷ 作品简介

清代吴大澂《篆书五律诗》轴（图 2-13），纸本，纵 128.6 厘米，横 30.2 厘米。

⤷ 艺术特征

《篆书五律诗》轴笔法严谨精紧，线条匀净挺拔，具有吴氏篆书特有的古质规整之面目。

图 2-13 《篆书五律诗》轴

《篆书急就章》轴

✎ 作品简介

《急就章》原名《急就篇》，文字内容相传是由西汉元帝时期的官吏史游编纂而成的，它是古代的识字启蒙教材之一。同时，规范典雅的文案还具有临时书写的范本功能。清代赵之谦《篆书急就章》轴（图 2-14），纸本，纵 112.4 厘米，横 46.4 厘米。

《篆书急就章》轴
临摹

∽ 艺术特征

《篆书急就章》轴书宗邓石如篆法，又融入魏碑笔意，折笔由圆变方，笔势浑厚，但肥扁多于圆劲。结字严整，张弛有度，全幅给人以凝重沉劲之感。

图 2-14 《篆书急就章》轴

第二节　隶书作品赏析

隶书，是汉字中常见的一种庄重的字体。其书写效果略微宽扁，横画长而直画短，呈长方形状，讲究"蚕头燕尾""一波三折"。隶书萌芽于战国时期，相传由秦代书法家程邈整理而成，在东汉时期达到顶峰。

里耶秦简

∽ 作品简介

《里耶秦简》（图 2-15）是 2002 年出土于湖南龙山里耶古城遗址 1 号井和 2005 年出

土于北护城壕 11 号坑中的秦简牍，前者共计 38 000 余枚，后者共计 51 枚。

🔈 艺术特征

《里耶秦简》中锋用笔，笔画遒劲，意境酣畅淋漓。秦简文字中的许多笔画，特别是撇、捺、竖、点等笔画十分漂亮。其对于研究小篆、隶书的演变过程具有重要意义。

图 2-15 《里耶秦简》局部

云梦睡虎地秦简

🔈 作品简介

《云梦睡虎地秦简》（图 2-16），1975 年 12 月出土于湖北省云梦县睡虎地 11 号墓，为中国首次发现的秦简，现藏于湖北省博物馆。

🔈 艺术特征

《云梦睡虎地秦简》中有些字保留有篆书成分，部分字的用笔在呈现篆书圆浑均匀形

态的同时，又多了几分天真烂漫，字势变得欹斜有致，表现出自由书写的洒脱。字形为肥瘦相间，呈明显的起伏和波势，富有变化。

图 2-16 《云梦睡虎地秦简》（局部）

┌─────────────┐
│ 马王堆帛书 │
└─────────────┘

〰 作品简介

《马王堆帛书》（图 2-17）为长沙马王堆 3 号汉墓出土的帛书，其独特的书体风格、特殊的历史地位和巨大的艺术价值，吸引了越来越多的书法同人对其进行多角度审视和专注的临摹、研究与创作。

〰 艺术特征

《马王堆帛书》用笔沉着、遒健，给人以含蕴、圆厚之感。有的古拙老辣，字体篆意浓厚，行距较清晰，字或大或小，或平正或欹斜，呈现一种洒脱自如的意趣。它的章法也独具特色，具有强烈的跳跃节奏感。它总体反映了隶变阶段的文字特征。

图 2-17 《马王堆帛书》(局部)

莱子侯刻石

🔖 作品简介

《莱子侯刻石》(图2-18),又称《莱子侯封田刻石》《莱子侯封冢记》《天凤刻石》《莱子侯赡族戒石》,镌刻于新朝天凤三年(16年),原石现存于山东省邹城博物馆。

🔖 艺术特征

《莱子侯刻石》用笔圆劲,熔篆籀之意写隶,结体简劲,气势开张,秀劲古茂,意味古雅,骨气洞达,古拙奇瑰,天真馨露。

图2-18 《莱子侯刻石》拓本

开通褒斜道刻石

🔖 作品简介

《开通褒斜道刻石》(图2-19),又称《大开通》,东汉永平六年(63年)立,是我国现存最早的东汉摩崖石刻,原在陕西省褒城(今勉县)北石门溪谷道,记载于陕西汉中博物馆。

🔖 艺术特征

《开通褒斜道刻石》点画质朴率真,古拙之美为最精妙之处。作为汉代隶书的早期雏形,它既继承了篆书遗韵,又有早期隶书特质,所谓返璞归真可谓之拙,绚丽至极可谓之最美。

图 2-19 《开通褒斜道刻石》拓本（局部）

礼器碑

❧ 作品简介

《礼器碑》（图 2-20），全称《汉鲁相韩敕造孔庙礼器碑》，又称《韩敕碑》《韩明府孔子庙碑》《鲁相韩敕复颜氏繇发碑》等，东汉永寿二年（156 年）立，原石现存于山东曲阜汉魏碑刻陈列馆。

❧ 艺术特征

《礼器碑》笔法方笔为主，瘦劲且有轻重变化，结体紧密又有开张舒展，平整中见险绝，奇古中求变化，一字一奇，不可端倪，格调高古清新典雅，宛若翩翩君子庄重不失灵动，儒雅却不乏严谨，是东汉隶书的典型代表之作。

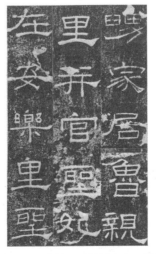

图 2-20 《礼器碑》拓本（局部）

<div align="center">史晨碑</div>

◆ 作品简介

《史晨碑》(图2-21),又名《史晨前后碑》,前碑全称《鲁相史晨奏祀孔子庙碑》,后碑全称《鲁相史晨飨孔子庙碑》。《史晨碑》刻于东汉建宁二年(169年),原石现存于山东曲阜汉魏碑刻陈列馆内。

◆ 艺术特征

《史晨碑》为汉隶走向规范、成熟的典型代表,此碑凝重典雅、醇厚古朴,章法疏密匀适,结构谨严而气韵灵动、波挑分明,将端庄、工整、肃穆、秀逸集于一身,俨然有君子之风。

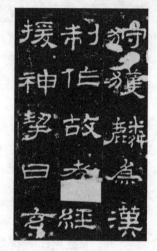

图2-21 《史晨碑》拓本(局部)

<div align="center">石门颂</div>

◆ 作品简介

《石门颂》(图2-22),全称《汉故司隶校尉犍为杨君颂》,又称《杨孟文颂》《杨孟文颂碑》《杨厥碑》,东汉建和二年(148年)刻,内容记述了汉中太守王升表彰杨孟文等开凿石门通道的功绩。原石刻在陕西褒城古褒斜道,现存于陕西汉中博物馆。

《石门颂》临摹

◆ 艺术特征

《石门颂》既整齐规范,又富于变化。字画瘦硬如"屋漏痕"之蜿蜒,用笔自如,不加修琢;结构疏朗,飘逸有致,自然豪放;笔势纵放,奇趣横生,被称为"隶中之草"的典范之作。

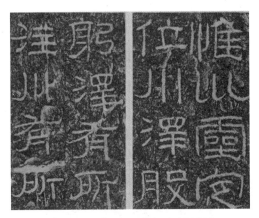

图 2-22 《石门颂》拓本（局部）

西狭颂

&ɤ 作品简介

《西狭颂》（图 2-23），全称《汉武都太守汉阳阿阳李翕西狭颂》，由仇靖撰写并书丹，东汉建宁四年（171 年）刻，与《石门颂》《郙阁颂》并列为汉隶"三颂"。

&ɤ 艺术特征

《西狭颂》结字饱满方正，用笔方圆兼备，笔力遒劲稳健，结体在篆、隶之间，内部疏朗，外部充实，兼备蓄势待发之气韵，堪称隶书之典范、汉隶之正宗。

图 2-23 《西狭颂》拓本（局部）

张迁碑

&ɤ 作品简介

《张迁碑》（图 2-24），全称《汉故谷城长荡阴令张君表颂》，又称《张迁表颂》，刻立于东汉中平三年（186 年），原石现存于泰山岱庙碑廊。

❧ 艺术特征

《张迁碑》朴厚劲秀，方整多变，用笔以方笔为主，逆锋坚实，沉着饱满；结体因字立形，顺其自然，险中求正；章法上空间布白疏密适当，平正与险绝对立统一。

图2-24 《张迁碑》拓本（局部）

杨淮表记

❧ 作品简介

《杨淮表记》（图2-25），全称《司隶校尉杨淮从事下邳湘弼表记》，又称《杨淮碑》，原石刻在陕西褒城石门西壁上，现存陕西省汉中博物馆。

❧ 艺术特征

《杨淮表记》用笔沉着扎实，以篆籀笔法为主，笔笔中锋；线条形态内敛外纵，内富外简；结体长短参差不齐，大小错落；格调古奇纵逸，疏荡天成，朴拙真率，巧夺天工。

图2-25 《杨淮表记》拓本（局部）

郙阁颂

✎ 作品简介

《郙阁颂》（图2-26），全称《汉武都太守李翕析里桥郙阁颂》，与《石门颂》《西狭颂》并称为汉隶"三颂"，刻于东汉建宁五年（172年）。

✎ 艺术特征

《郙阁颂》用笔取篆籀笔法，沉实饱满，圆转中又增方折，线条厚实，颇有张力，结体内敛严整，章法茂密，俊逸古朴，体态赫奕，风格沉郁，大气磅礴。

图 2-26 《郙阁颂》拓本（局部）

曹全碑

✎ 作品简介

《曹全碑》（图2-27），全称《汉郃阳令曹全碑》，又名《曹景完碑》，系东汉王敞等人为郃阳令曹全纪功颂德而立。此碑于东汉灵帝中平二年（185年）刻立，陕西合阳县旧城出土，现存于西安碑林博物馆。

《曹全碑》临摹

✎ 艺术特征

《曹全碑》从笔画形态来看，"圆"与"韧"为其主要特征，静中寓动，曲直相谐；结体横向取势，结体扁平，中官紧收，四周舒展，呈现出字距大行距小的格局，产生了横向开张的气势；用笔方圆兼备，美妙多姿，自然和谐，静穆润和，为汉隶秀美风格的代表。

图 2-27 《曹全碑》拓本（局部）

鲜于璜碑

❧ 作品简介

《鲜于璜碑》（图 2-28），全称《汉故雁门太守鲜于君碑》。碑文主要记述了鲜于璜生平履历、征服乌桓等事。此碑于东汉延熹八年（165 年）刻立，现存于天津市历史博物馆。

❧ 艺术特征

《鲜于璜碑》用笔以方笔为主，方中有圆，以方直多变取胜，线条深沉、稳重，结体平稳中带有自然的风姿气质，章法严整，凛不可犯；章法布局疏朗空灵，严整的章法中带有自然活泼的逸致。

图 2-28 《鲜于璜碑》拓本（局部）

好大王碑

❧ 作品简介

《好大王碑》(图 2-29),全称《高丽好大王碑》,又称《广开土王境平安好大王碑》,碑文叙述了高句丽建国的神话和谈德的战功。

❧ 艺术特征

《好大王碑》线形并不复杂,多以圆笔出之。线条圆浑厚重而富于力度。线条形状姿态各异,丰富多变。结体方掘,外廓大多整齐而不放纵,但内部结构却变化多端,对比强烈而妙趣横生。

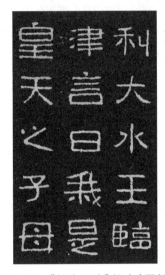

图 2-29 《好大王碑》拓本(局部)

唐御史台精舍碑

❧ 作品简介

《唐御史台精舍碑》(图 2-30),于唐开元十一年(723 年)刻立。螭首方趺,通高185 厘米,碑身宽 64 厘米,厚 14 厘米,趺宽 73 厘米,趺厚 40 厘米。

❧ 艺术特征

《唐御史台精舍碑》通篇精美完整、结构严格,在齐整的界格内,任其左右逢源、大匠开合地书写,仍是空灵律动,空间疏密得当,在极为纯熟的技法中保持着遒媚劲健、神完气足的心迹。

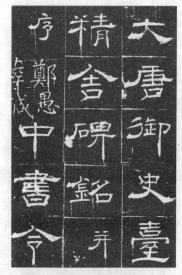

图 2-30 《唐御史台精舍碑》拓本（局部）

大智禅师碑

✎ 作品简介

《大智禅师碑》（图2-31），又名《义福禅师碑》，于唐开元二十四年（736年）刻立，高345厘米，宽114厘米。此碑大部分保存完好，现存于西安碑林博物馆。

✎ 艺术特征

《大智禅师碑》书法苍劲庄严、颇具骨力。宋代赵明诚评此碑："老劲庄严，此书骨力参以和缓之致。"清代孙承泽推此碑为大唐开元第一。

图 2-31 《大智禅师碑》拓本（局部）

<div style="text-align:center">

为文论诗五言联

</div>

❧ 作品简介

《为文论诗五言联》（图 2-32）为清代伊秉绶晚期隶书作品，书于清嘉庆十二年（1807年），纸本，纵 109.3 厘米，横 25.3 厘米。

❧ 艺术特征

此联结字方正，舍隶书之波磔，突破了传统隶书的结构和笔法，凝重整肃，气势宏大，显示出伊秉绶晚年对隶书艺术不断开拓变革的境界和魄力。

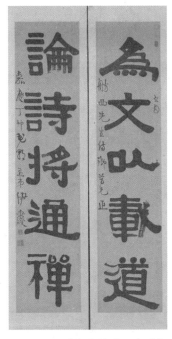

图 2-32 《为文论诗五言联》

<div style="text-align:center">

《新洲诗》轴

</div>

❧ 作品简介

《新洲诗》轴（图 2-33），清代邓石如隶书作品，纸本，纵 134.7 厘米，横 62.6 厘米。

❧ 艺术特征

邓石如隶书以汉人为宗，汲取篆书笔意，再将魏碑特点融入隶书当中，形成严整劲健、浑朴古茂的独特隶书面貌。此轴书法结字扁长，行距紧密而字距宽疏。转折处方圆互见，而撇捺之笔复具北碑之形态。

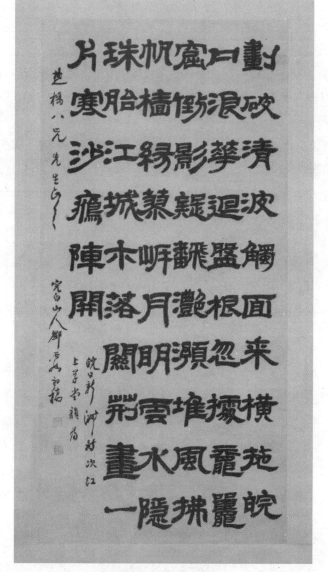

图 2-33 《新洲诗》轴

《漆书记沈周叙事》轴

作品简介

《漆书记沈周叙事》轴（图 2-34），清乾隆时期金农隶书作品，纸本，纵 155.4 厘米，横 36.9 厘米。

艺术特征

金农书法出入楷隶之间，所创"漆书"尤为奇古。此轴多侧锋运笔，圭角锋棱鲜明，起笔与收笔刻意直切成形，横画粗而直划细，勾画多用转笔。

图 2-34 《漆书记沈周叙事》轴

第三节　楷书作品赏析

楷书，亦称"楷体""正楷""真书"，是为了端正草书的漫无准则和减省汉隶的波磔，由隶书发展演变而成。楷书始于汉末，为从魏晋通用至今的一种字体，其笔画平整，形

体方正，故得名。宋《宣和书谱》称："在汉建初有王次仲者，始以隶字作楷法。所谓楷法者，今之正书是也。人既便之，世遂行焉。于是西汉之末，隶字石刻间染为正书。降及三国钟繇，乃有《贺克捷表》，备尽法度，为正书之祖，晋王羲之作《乐毅论》《黄庭经》，一出于世，遂为今昔不赀之宝。"

宣示表

❧ 作品简介

《宣示表》（图 2-35）为三国时魏钟繇所书，真迹不传于世，只有刻本，现藏于北京故宫博物院。一般论者都认为其是根据王羲之临本摹刻，始见于宋《淳化阁帖》，共 18 行。

❧ 艺术特征

《宣示表》点画遒劲而显朴茂，字体宽博而多扁方，结字延续了隶书，多以扁平为主，多有侧锋落笔，但笔势内敛含蓄，回锋收笔，潇洒自如。

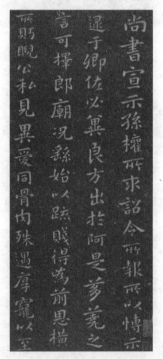

图 2-35 《宣示表》拓本（局部）

荐季直表

❧ 作品简介

《荐季直表》（图 2-36），钟繇书，作于三国魏黄初二年（221 年）。

❧ 艺术特征

《荐季直表》用笔非常灵活多变，笔画虽无大开合，但却舒展自然含蓄与端庄大气，高古纯朴，毫无矫揉造作之感，布局空灵，结体疏朗，体势横扁，尚有隶意。

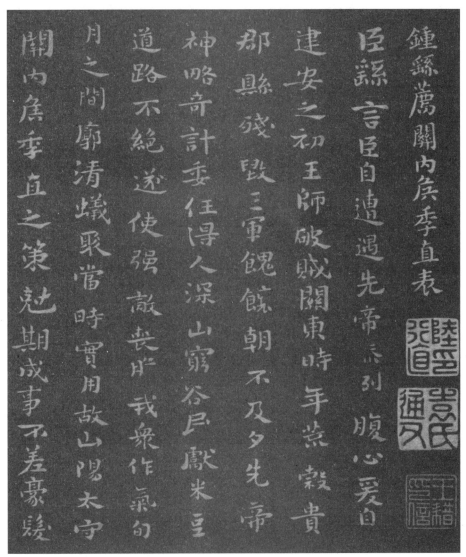

图 2-36 《荐季直表》拓本（局部）

玉版十三行

❧ 作品简介

《玉版十三行》（图 2-37）为王献之小楷代表作，被誉为"小楷极则"，盛名千年不衰，现藏于北京首都博物馆。

《玉版十三行》临摹

❧ 艺术特征

《玉版十三行》笔画隽秀，结字遒劲挺拔，点画形态灵活多变，结构富有生机，章法的突出特点是错落有致，开辟了小楷布局的新天地。

图 2-37 《玉版十三行》拓本（局部）

爨宝子碑

❧ 作品简介

《爨宝子碑》（图 2-38），全称《晋故振威将军建宁太守爨府君墓碑》，东晋安帝乙巳年（405 年）刻，字体在隶楷之间，原碑石现存于云南省曲靖市第一中学校园内。

《爨宝子碑》临摹

❧ 艺术特征

《爨宝子碑》用笔雄奇，以方笔为主，端重古朴，保持着浓重的隶书方笔意味，结字险中求正，以险取胜，动中求静；结体却方正而近于楷书，飞动之势常现，古气盎然。

图 2-38 《爨宝子碑》拓本（局部）

爨龙颜碑

❧ 作品简介

《爨龙颜碑》，全称《宋故龙骧将军护镇蛮校尉宁州刺史邛都县侯爨使君之碑》。此碑高 3.38 米（图 2-39），上宽 135 厘米，下宽 146 厘米，厚 25 厘米。

❧ 艺术特征

《爨龙颜碑》笔势雄强，字的笔法和结体上极具变化。笔画遒健有力，虽为楷书却颇具隶意，尽显隶楷相间的独特之处。结体多为扁型，奇趣横生。章法整体疏密相间。

图 2-39 《爨龙颜碑》拓本（局部）

张黑女墓志

❧ 作品简介

《张黑女墓志》（图 2-40），又称《张玄墓志》，全称《魏故南阳张府君墓志》，是魏墓志代表作品。此碑刻于北魏普泰元年（531 年），原石已亡佚，现仅存清代何绍基原拓剪裱孤本。

❧ 艺术特征

《张黑女墓志》书法精美遒古，峻宕朴茂，结构扁方疏朗，笔法中锋与侧锋并用，方圆兼施，结体取隶法，章法布局整齐。行笔不拘一格，自然高雅。其代表了北魏墓志的最高成就。

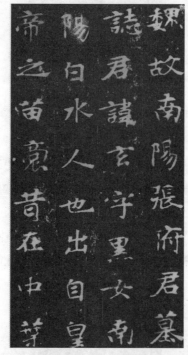

图 2-40 《张黑女墓志》拓本（局部）

张猛龙碑

❧ 作品简介

《张猛龙碑》（图 2-41），全称《魏鲁郡太守张府君清颂之碑》，碑文讴歌了张猛龙的办学成就。此碑立于北魏孝明帝正光三年（522 年），被誉为"魏朝第一碑"，原石现存于山东省曲阜市汉魏碑刻陈列馆。

❧ 艺术特征

《张猛龙碑》用笔以方笔为主，方圆兼备，提中有顿，大小粗细变化，自然天成，妙

趣益然；笔势顿挫分明；结体欹侧取势，变化多端；章法略带隶书的意趣，古朴典雅。

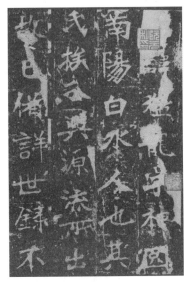

图 2-41 《张猛龙碑》拓本（局部）

元桢墓志

❧ 作品简介

《元桢墓志》（图 2-42）是北魏中期的典型碑刻，刻于魏孝文帝太和二十年（496 年），碑文共 306 字，出土于洛阳城北高沟村东南，现存于西安碑林博物馆。

❧ 艺术特征

《元桢墓志》用笔劲健而富于变化，方笔处见棱见角，圆笔处劲中显柔；结字端稳而不呆板，中正者结构缜密，变化者又多奇趣。

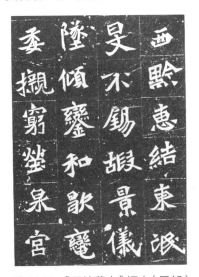

图 2-42 《元桢墓志》拓本（局部）

泰山金刚经

《泰山金刚经》
临摹

❧ 作品简介

《泰山金刚经》（图2-43）是南北朝时期的摩崖刻石，镌刻的是《金刚般若波罗蜜经》部分经文。该石刻是魏体楷书中内容与形式高度完美结合的典范之作，现存于泰山经石峪花岗岩溪床。

❧ 艺术特征

《泰山金刚经》用笔圆转宽博，兼含篆隶笔意，字势各具情态，结体宽博端庄，章法密而不紧，厚而不塞，具有一种静穆雍容、萧散冲和的宏大气象。

图2-43 《泰山金刚经》拓本（局部）

郑文公碑

❧ 作品简介

《郑文公碑》（图2-44），又称《郑羲碑》，为北魏时刻摩崖刻石。碑文主要记载了北魏书法家郑道昭之父郑羲的生平事迹。

图2-44 《郑文公碑》拓本（局部）

📖 艺术特征

《郑文公碑》以篆隶笔法写楷书，其笔法具有三个明显特点：其一是笔势外化的"圆形"特征；其二是笔断意连的虚实变化；其三是用笔沉着坚实，具有金石气。结字方面平中寓奇，宕逸神隽，章法气势雄浑开张、苍茫凄迷。

瘗鹤铭

📖 作品简介

《瘗鹤铭》（图 2-45）为大字摩崖刻石，其书者传为南北朝时期书法家陶弘景，石刻内容是一位隐士为一只死去的鹤所撰的纪念文字，原刻于镇江焦山西麓崖壁上，现只存五残石，陈列于江苏省镇江焦山碑林中。

📖 艺术特征

《瘗鹤铭》用笔起收有致，圆笔藏锋，饱含篆隶之意，意趣高古；结体宽博舒展，仪态大方，错落疏宕，具有"潇远淡雅"的韵致。

图 2-45 《瘗鹤铭》拓本

<div align="center">龙藏寺碑</div>

作品简介

《龙藏寺碑》（图 2-46），全称《恒州刺史鄂国公为国劝造龙藏寺碑》，无撰书人姓名，隋开皇六年（586 年）刻立，碑文近 1 500 字，采用六朝骈文形式，原碑现存河北省正定县。

艺术特征

《龙藏寺碑》用笔方圆兼施，藏露合一，动静结合，点画笔画瘦劲，方中见圆。结体方整，字形较扁，长横平稳，有些字还出现隶书的雁尾。

图 2-46 《龙藏寺碑》拓本（局部）

真草千字文

✑ 作品简介

《真草千字文》（图2-47）为隋代僧人智永传世代表作，用真、草两体写成四言文章，便于初学者诵读、识字。原刻石现存于西安碑林博物馆。

✑ 艺术特征

《真草千字文》笔法上精致灵巧，运笔中侧锋互用，笔画干净利落；结体上秀润妍美；章法通篇气韵生动，神意相连，尽显温润中和之美。

图2-47 真草千字文（局部）

<div style="text-align: center">

九成宫醴泉铭

</div>

❧ 作品简介

《九成宫醴泉铭》（图2-48）刻于唐贞观六年（632年），额阳文篆有"九成宫醴泉铭"六字，是由魏征撰文、欧阳询书丹而成的作品（碑刻者不可考）。历代书评家公认其堪称欧阳询的"登峰造极"之作。原石现存于陕西麟游县碑亭景区。

❧ 艺术特征

《九成宫醴泉铭》棱角分明，方劲严整。用笔存北碑笔意，体势显得瘦硬清寒又洒脱灵动；形敛势放，舒活开张。

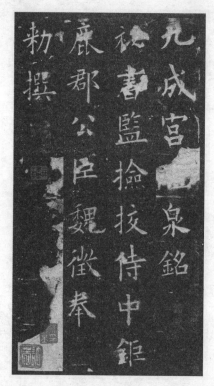

<div style="text-align: center">

图2-48 《九成宫醴泉铭》拓本（局部）

</div>

<div style="text-align: center">

雁塔圣教序

</div>

❧ 作品简介

《雁塔圣教序》（图2-49），又称《慈恩寺圣教序》，为唐代褚遂良的楷书代表作。此碑立于塔底层南面券门东侧砖龛内。

❧ 艺术特征

《雁塔圣教序》用笔上方圆兼施，逆起逆止；结体一改欧、虞的长形字，以弧形线条居多，此碑尤婉媚遒逸，能将转折微妙处一一传出，堪称"唐碑之冠"。

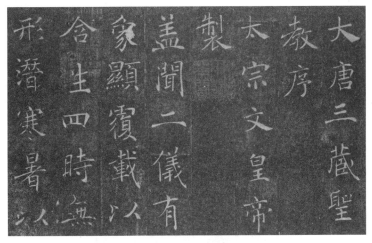

图 2-49 《雁塔圣教序》拓本（局部）

大字阴符经

《大字阴符经》
临摹

📎 作品简介

《大字阴符经》（图 2-50），相传为唐代褚遂良所书，钤有"建业文房之印""河东南路转运使印"等鉴藏印。

📎 艺术特征

《大字阴符经》用笔丰富，点画且细，轻重极尽变化，结构方中见扁；线条对比强烈，巧于变化；运笔牵丝暗连，憨厚不失妩媚，飘逸不失端庄。

图 2-50 《大字阴符经》局部

<div style="text-align:center">**不空和尚碑**</div>

❧ 作品简介

《不空和尚碑》（图 2-51），全称《唐太兴善寺故大德大辩正广智三藏和尚碑铭并序》，由唐代徐浩书。原碑现存于西安碑林博物馆。

❧ 艺术特征

《不空和尚碑》逆锋用笔，线条既有弹性，又有节奏感；结字稳健，略有拙味，骨力洞达；整体布局得当，黑白布局也相对整齐。

图 2-51 《不空和尚碑》拓本（局部）

<div style="text-align:center">**孔子庙堂碑**</div>

❧ 作品简介

《孔子庙堂碑》（图 2-52），由唐代虞世南撰文并书，刻于唐武德九年（626 年）。

❧ 艺术特征

《孔子庙堂碑》结字以均衡静态力为主；一笔之内有主力转变，露锋起笔，回锋收笔，以"险峻"取胜；章法疏朗从容，表现出一种幽静闲雅温润的风度。

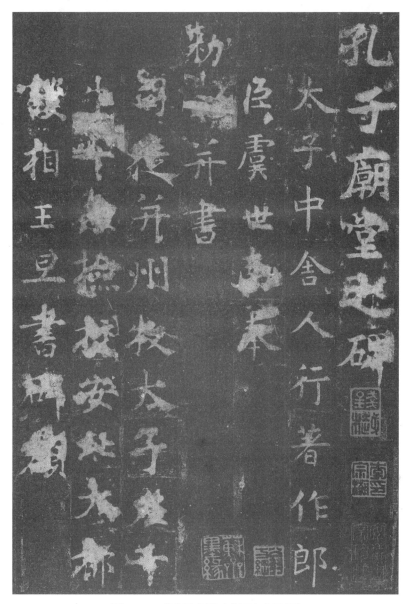

图 2-52 《孔子庙堂碑》拓本（局部）

多宝塔碑

作品简介

《多宝塔碑》（图 2-53），全称《大唐西京千福寺多宝佛塔感应碑》，由唐代颜真卿书丹，刻立于唐天宝十一年（752 年）。原石现存于西安碑林博物馆。

艺术特征

《多宝塔碑》用笔多中锋，起笔和收笔有明显的顿按，方圆并用；线条涩重雄强，字势方正，气势博大；整体雄伟恢宏，气概非凡，秀媚多姿。

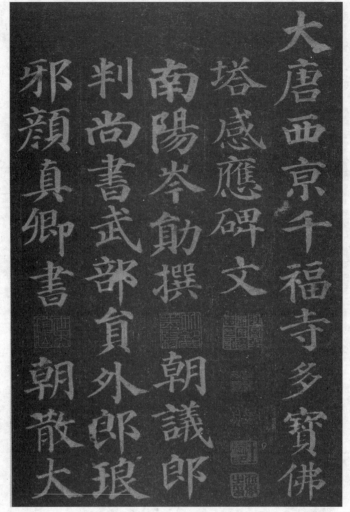

图 2-53 《多宝塔碑》拓本（局部）

颜勤礼碑

❧ 作品简介

《颜勤礼碑》（图 2-54），全称《唐故秘书省著作郎夔州都督府长史护军颜君神道碑》，为唐代颜真卿晚年楷书的代表作，原碑现存于西安碑林博物馆。

❧ 艺术特征

《颜勤礼碑》笔力沉着，结体宽博，笔势相向而多内蕴，庄重浑厚；用笔横细竖粗，方圆并用，雄健有力；结构端庄豁达；章法方正有序，疏密自然。

图 2-54 《颜勤礼碑》拓本（局部）

神策军碑

 作品简介

《神策军碑》（图 2-55），全称《皇帝巡幸左神策军纪圣德碑》，刻立于唐会昌三年（843 年），被后世奉为柳公权代表作。

 艺术特征

《神策军碑》结体紧密，笔法浑厚且锐利，具有很强的艺术风格；整篇布局精妙高雅，势态险中求稳。

图 2-55 《神策军碑》拓本（局部）

灵飞经

作品简介

《灵飞经》（图2-56），又名《六甲灵飞经》，为唐代著名小楷之一，无名款。而元代袁桷、明代董其昌皆认为其为唐代钟绍京所书。《灵飞经》是道教的一部经书，主要阐述了存思之法。

艺术特征

《灵飞经》笔势严峻，字体精妙；笔画丰满、粗细反差较大见长；结字呈险峻之势；章法为纵有行，横无列；整篇字变化自然，行与行之间顾盼照应，变化多端，妙趣横生。

图2-56 《灵飞经》局部

汲黯传

作品简介

《汲黯传》（图2-57），元代赵孟頫书，为小楷册页，共10页，被誉为小楷之神品，

宋代淡黄藏经纸本，乌丝栏界，计1946字，为文徵明补书，现藏于日本东京永青文库。

 ❧ 艺术特征

 《汲黯传》用笔既无风驰电掣之暴，也无婀娜柔弱之软，虽峻利而不失温和；法度严谨，挺秀润健，庄肃工整，动静虚实；整体布局合理，自然生动。

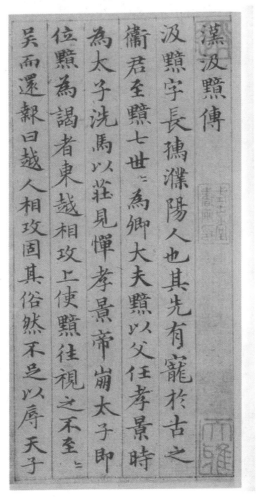

图 2-57 《汲黯传》（局部）

玄妙观重修三门记

 ❧ 作品简介

 《玄妙观重修三门记》（图 2-58），由宋末元初文人牟巘撰写，元大德六年（1302 年）赵孟頫书并篆额，该石刻位于苏州玄妙观正山门内。

 ❧ 艺术特征

 《玄妙观重修三门记》恪守中锋、顺势的原则，既不同于魏晋、南北朝书法的工整、

严谨，也不同于唐楷的法度森严与精雕细琢。

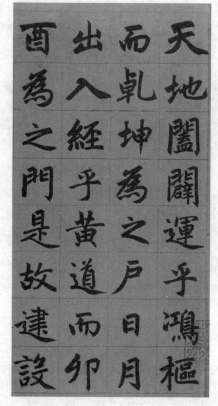

图 2-58 《玄妙观重修三门记》（局部）

第四节　行书作品赏析

　　行书是在楷书的基础上发展而来的，是介于楷书与草书之间的一种字体，是为了弥补楷书的书写速度太慢和草书的难于辨认而产生的。"行"是"行走"的意思，因此，行书不像草书那样潦草，也不像楷书那样端正。实质上，它是楷书的草化或草书的楷化，楷法多于草法的称为"行楷"，草法多于楷法的称为"行草"。

<div align="center">兰亭序</div>

✍ 作品简介

　　《兰亭序》（图 2-59），又称《兰亭集序》，共 28 行、324 字，为东晋永和九年（353 年）王羲之所书，被誉为"天下第一行书"，现藏于北京故宫博物院。

❧ 艺术特征

《兰亭序》线条变化灵活，点画凝练，笔画跳荡、线形多变，笔势极其流畅连贯而自然，追求多变，为"中和之美"书风的楷模。

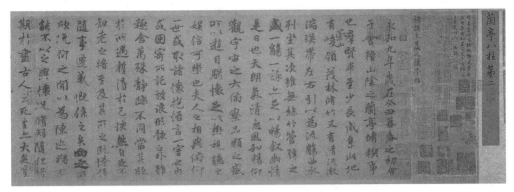

图 2-59 《兰亭序》（局部）

伯远帖

❧ 作品简介

《伯远帖》（图 2-60），东晋王珣书，纸本，纵 25.1 厘米，横 17.2 厘米，现藏于北京故宫博物院。

❧ 艺术特征

《伯远帖》行笔遒劲，停顿自然，章法布局灵动，所谓"字里金生，行间玉润"。

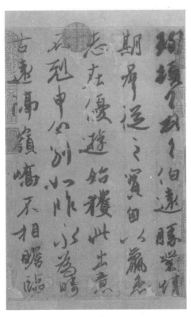

图 2-60 《伯远帖》

姨母帖

❧ 作品简介

《姨母帖》（图 2-61），东晋王羲之书，硬黄纸本，纵 26.3 厘米，横 53.8 厘米，现藏于辽宁省博物馆。

❧ 艺术特征

《姨母帖》用笔圆浑遒劲，起笔圆润；结字外拓，端庄凝重，尚存隶书痕迹。

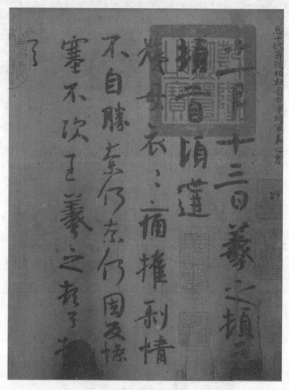

图 2-61 《姨母帖》

中秋帖

❧ 作品简介

《中秋帖》（图 2-62），传为晋代王献之所书，纸本，手卷，纵 27 厘米，横 11.9 厘米，共 22 字，现藏于北京故宫博物院。

❧ 艺术特征

《中秋帖》用墨浓重，提按自然，整幅字的笔画偏于丰肥，其用笔婉转流动，一气呵成，有"一笔书"之妙。

图 2-62 《中秋帖》

韭花帖

作品简介

《韭花帖》（图 2-63），墨迹麻纸本，为五代时期的杨凝式为答谢友人馈赠美味韭花而信手随笔的书札。

艺术特征

《韭花帖》用笔精致含婉，平和中又寄以异态，纤丝连带自然生动，全然一股二王（王羲之、王献之的合称）风度；结体单字看似各自独立，但字与字间，藏锋起笔间气势呼应，所谓"散僧入圣"是也。

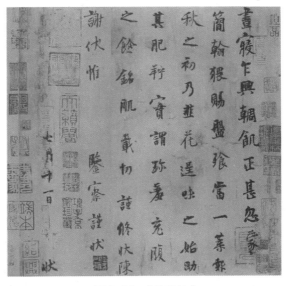

图 2-63 《韭花帖》

仲尼梦奠帖

∽ 作品简介

《仲尼梦奠帖》（图 2-64）为唐代著名书法家欧阳询现存的四件墨迹之一，为目前欧阳询传世墨迹中最为可信、最为精彩的作品。该帖为纸本，画芯纵 25.5 厘米，横 33.6 厘米，共 78 字，无款，现藏于辽宁省博物馆。

∽ 艺术特征

《仲尼梦奠帖》用墨淡而不浓，且是秃笔疾书，结构稳重沉实，颇得二王风气，属稀世之珍。

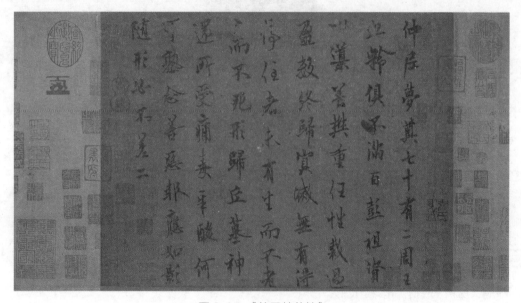

图 2-64 《仲尼梦奠帖》

文赋

∽ 作品简介

陆柬之《文赋》（图 2-65），全称《唐陆柬之书陆机文赋卷》，无款，纸本，纵 26.6 厘米，横 370 厘米。

∽ 艺术特征

陆柬之《文赋》笔致圆润，既能铺毫求润，又流丽不滞、收笔处交替清楚，得二王之俊逸、虞世南之温润。

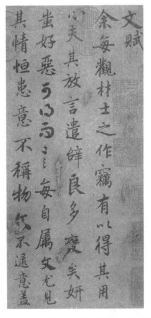

图 2-65　陆柬之《文赋》(局部)

张好好诗

❧ 作品简介

《张好好诗》(图 2-66)，唐代杜牧书，纸本，纵 28.2 厘米，横 162 厘米，现藏于北京故宫博物院。

❧ 艺术特征

《张好好诗》用笔丰厚而古雅，笔画粗细对比强烈，提按动作夸张，笔迹浑厚，挥洒自如，结体灵活飞动；整体风格呈现质朴沉厚与轻灵飘逸之感。

图 2-66　《张好好诗》(局部)

蒙诏帖

☙ 作品简介

《蒙诏帖》（图 2-67），又称《翰林帖》，纵 26.8 厘米，横 57.4 厘米，为唐代柳公权书法行书作品，书于唐长庆元年（821 年），现藏于北京故宫博物院。

☙ 艺术特征

《蒙诏帖》用笔强调大幅度的提按顿挫，长线条或纵或敛，或蜿蜒为弧线或如飞燕惊掠，笔墨浓淡轻重有致，控制得恰如其分，突出层次变化，且以淡润潇洒取胜。

图 2-67 《蒙诏帖》（局部）

祭侄文稿

☙ 作品简介

《祭侄文稿》（图 2-68），全称《祭侄赠赞善大夫季明文》，又称《祭侄季明文稿》，纸本，为唐代颜真卿于唐乾元元年（758 年）创作的书法作品，是追祭从侄颜季明的草稿。《祭侄文稿》被誉为"天下第二行书"。

☙ 艺术特征

《祭侄文稿》笔法圆转，笔锋内含，线条的质性遒劲而舒和；结体宽博，平正奇险；墨法苍润，流畅自然，渴笔枯墨，挥洒自如；章法恣意灵动，浑然天成。

图 2-68 《祭侄文稿》(局部)

李思训碑

❧ 作品简介

《李思训碑》(图 2-69),全称《唐故云麾将军右武卫大将军赠秦州都督彭国公谥曰昭公李府君神道碑并序》,亦称《云麾将军碑》,由唐代李邕撰文并书。

❧ 艺术特征

《李思训碑》字形上部伸展布白空虚,下部收缩笔画密实,奇宕流畅,其顿挫起伏奕奕动人,顾盼有神;整体风格清劲,凛然有势。

图 2-69 《李思训碑》拓本（局部）

前赤壁赋

❧ 作品简介

《前赤壁赋》（图 2-70），长卷，纸本，高 23.9 厘米，长 258 厘米。书卷是苏轼于宋元丰六年（1083 年）为友人傅尧俞所书写，其内容表达了作者对宇宙及人生的看法。此作品现藏于台北故宫博物院。

❧ 艺术特征

《前赤壁赋》结字矮扁而紧密；笔墨丰润沉厚，字形宽厚丰腴，而其力凝聚收敛在筋骨中；用笔妙趣横生，笔力雄厚却能书写随意，宗法传统却能自出新意。

图 2-70 《前赤壁赋》（局部）

自书诗卷

✍ 作品简介

蔡襄《自书诗卷》（图 2-71），被誉为"宋代尚意书风的句号"。该作品为纸本，三接纸，纵 28.2 厘米，横 221.2 厘米，73 行，共 884 字，卷尾有宋、元、明、清及近代共 134 家题跋。此作品现藏于北京故宫博物院。

✍ 艺术特征

《自书诗卷》首行中带楷，为个人诗稿，无意求工，故笔致飘逸流畅，点画婉转精美。

图 2-71 《自书诗卷》(局部)

土母帖

作品简介

《土母帖》(图 2-72), 宋代李建中书, 纸本, 纵 31.2 厘米, 横 44.4 厘米, 现藏于台北故宫博物院。

艺术特征

《土母帖》结体紧密而修长, 用笔沉着而丰腴; 线条粗细交出, 枯笔运用自然; 行笔沉着稳重。

图 2-72 《土母帖》（局部）

杜工部行次昭陵诗

❧ 作品简介

《杜工部行次昭陵诗》（图 2-73），元代书法家鲜于枢书，纸本，纵 32 厘米，横 342 厘米，现藏于北京故宫博物院。

❧ 艺术特征

《杜工部行次昭陵诗》结体疏朗，笔势雄浑，与鲜于枢的个人性情正相吻合。

图 2-73 《杜工部行次昭陵诗》（局部）

苕溪诗

❧ 作品简介

《苕溪诗》（图 2-74），全称《将之苕溪戏作呈诸友诗卷》，为宋代米芾的行书代表作品，纸本，纵 30.5 厘米，横 189.5 厘米，现藏于北京故宫博物院。

❧ 艺术特征

《苕溪诗》用笔中锋直下，运笔正、侧、藏、露变化丰富，提按起伏自然超逸，毫无雕琢之痕；结体舒畅，中宫微敛，舒展自如。

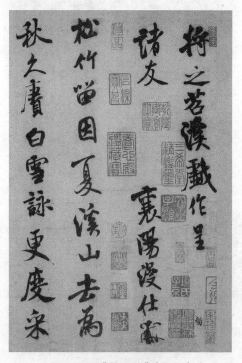

图 2-74 《苕溪诗》（局部）

蜀素帖

🔖 作品简介

《蜀素帖》（图 2-75），又称《拟古诗帖》，墨迹绢本，是宋代米芾的行书代表作品之一，现藏于台北故宫博物院。

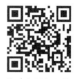

《蜀素帖》临摹

🔖 艺术特征

《蜀素帖》用笔八面出锋，粗细对比极其鲜明，浓淡枯润，疏密虚实，此起彼伏，呈现痛快淋漓之势、风樯阵马之态。

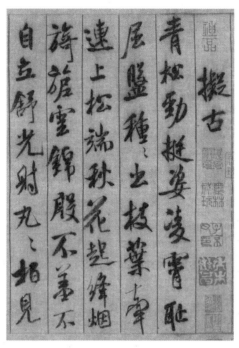

图 2-75 《蜀素帖》（局部）

珊瑚帖

🔖 作品简介

《珊瑚帖》（图 2-76），又名《珊瑚笔架图》，为宋代书法家米芾晚年行书代表作品，墨迹纸本。其内容是向别人炫耀自己的收藏，并随笔画出一枝珊瑚，画之不足，又为珊瑚笔架题诗一首。此作品现藏于北京故宫博物院。

🔖 艺术特征

《珊瑚帖》用笔豪放稳健，结字宽绰疏朗，结体放纵，字态奇异超迈，线条变化多端，浓淡粗细错落，布局随意，却丝毫不失传统法度，气韵生动，神采飞扬。

图 2-76 《珊瑚帖》

真镜庵募缘疏卷

❧ 作品简介

元末书法家杨维桢的《真镜庵募缘疏卷》（图 2-77），纸本，纵 33.3 厘米，横 278.4 厘米，现藏于上海博物馆。

❧ 艺术特征

《真镜庵募缘疏卷》结字奇正多变，字形大小悬殊，笔道粗细轻重、墨色浓淡枯润反差强烈，章法跌宕起伏。

（a）　　　　　　　　　　　　　　　（b）

图 2-77 《真镜庵募缘疏卷》（局部）

卜居之一

❧ 作品简介

《卜居之一》（图 2-78），绫本，为明末书法家倪元璐所书行草五律卜居诗，纵 171.3 厘米，横 52.5 厘米。

❧ 艺术特征

《卜居之一》以性灵传笔墨，笔调轻快，意气风发，展现了倪氏书法的成熟风貌。

图 2-78 《卜居之一》

自书诗

✍ 作品简介

清代郑燮的《自书诗》轴（图 2-79）为纸本，纵 70.8 厘米，横 43.1 厘米，现藏于上海博物馆。此轴为郑燮自撰自书，用的是"郑板桥体"，即"六分半书"，可谓笔法缤纷，古今难得。

❧ 艺术特征

《自书诗》茂密古彦，结实却不堵塞，活泼自由，灵巧有致，笔妙意新，令人叹绝。

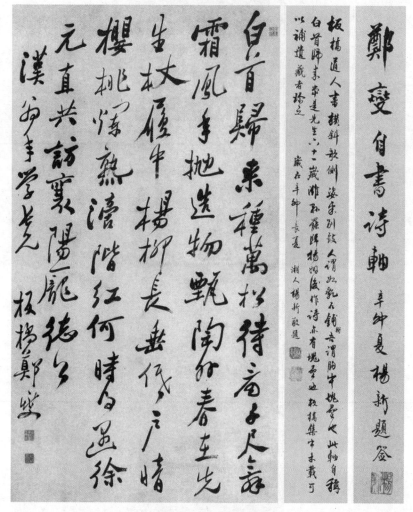

图 2-79 《自书诗》轴

论画语

❧ 作品简介

清代书法家翁同龢的《论画语》（图 2-80），纵 168 厘米，横 80 厘米，现藏于吉林省博物馆。

❧ 艺术特征

《论画语》俊逸秀挺，文质彬彬，意趣盎然。

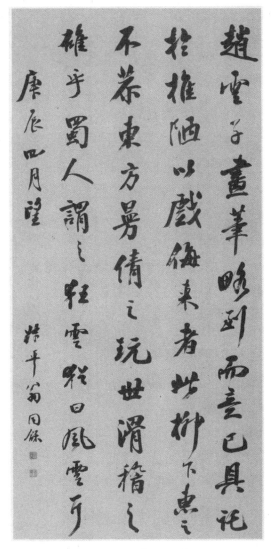

图 2-80 《论画语》

《送李愿归盘谷序》巨轴

❧ 作品简介

《送李愿归盘谷序》巨轴（图 2-81），明末清初画家朱耷作品，水墨纸本，纵 166 厘米，横 90.5 厘米。

❧ 艺术特征

《送李愿归盘谷序》线条推移的节奏变化不明显，但圆转的线形与笔法，以及大草简略而开张的结构都融贯成一个整体，调整了作品的空间节奏；字结构内部的大面积空间既保持了作者的风格特征，又在以环转为基调的作品中平添了顿挫。

图 2-81 《送李愿归盘谷序》

<div align="center">

吴镇诗

</div>

❧ 作品简介

赵之谦《吴镇诗》（图 2-82）四条屏，现藏日本，从风格判断为赵之谦晚年行书精品。

❧ 艺术特征

《吴镇诗》气象开张，文气含蓄、结体横势、开张宽博、温润沉郁，雄浑苍辣，字体硬直中见气势，深刻展示出其碑学思想与自然书写的相得益彰，将魏碑刚劲雄浑的特点与灵动温婉的帖学行书融为一体。

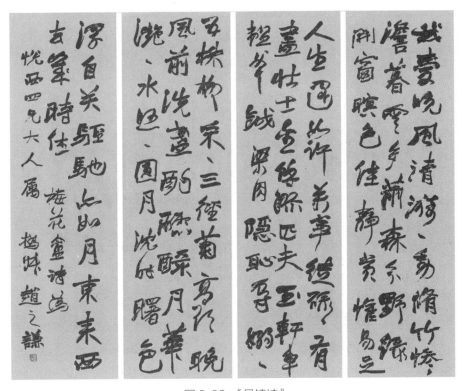

<div align="center">

图 2-82 《吴镇诗》

咏落花七律十五章

</div>

❧ 作品简介

《咏落花七律十五章》（图 2-83）为晚清书法家何绍基于同治四年（1865 年）春书于苏州。

❧ 艺术特征

《咏落花七律十五章》用笔遒劲，筋骨涌现，古朴浑厚；行笔如屈铁枯藤，点划如惊雷坠石，给人以圆浑、有弹性、极稳重的感觉。

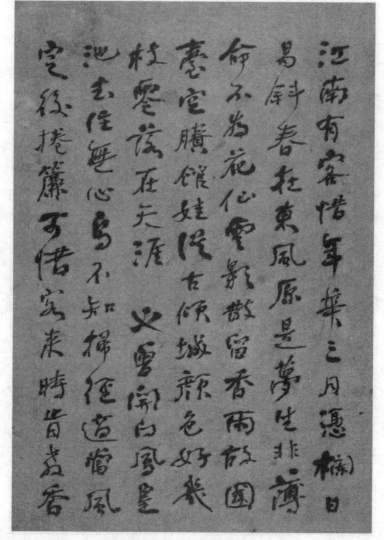

图 2-83 《咏落花七律十五章》(局部)

《书画虽遣怀文语》轴

☞ 作品简介

《书画虽遣怀文语》轴(图 2-84),为清代书法家王铎 59 岁时的行书作品,作于清顺治七年(1650 年),绢本,纵 203 厘米,横 50 厘米,现藏于首都博物馆。

☞ 艺术特征

《书画虽遣怀文语》行书轴字形大小错落,缀连成行,在跳跃的节奏中,左右起伏。行款的疏密排列,虽不垂直,但仍纵势流贯。

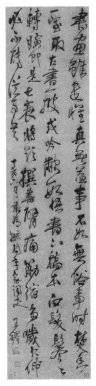

图 2-84 《书画虽遣怀文语》轴

第五节　草书作品赏析

草书是汉字的一种书体，特点是结构简省、笔画连绵。此书体形成于汉代，是为了书写简便而在隶书基础上演变出来的，并有章草、今草、狂草之分。

急就章

⤶ 作品简介

《急就章》（图 2-85），三国时期东吴著名书法家皇象的作品。皇象的章草妙入神品。他的草书与曹不兴（三国时期东吴画家）的绘画、严武（三国时期东吴棋士）的围棋等并称为"八绝"。

⤶ 艺术特征

皇象的《急就章》，古雅庄重，用笔果断。结体略扁，各字间均不牵连。此书点画简约、凝重、含蓄，笔意多隶，笔画虽有牵丝，但有法度，字字独立内敛。

图 2-85　皇象《急就章》

出师颂

作品简介

《出师颂》（图 2-86），西晋著名书法家索靖所作，纸本，章草书，纵 21.2 厘米，横 127.8 厘米。此作于宋代绍兴年间入宫廷收藏，明代由著名收藏家王世贞、王世懋兄弟收藏，清乾隆年间被收入《御制三希堂法帖》。

《出师颂》临摹

艺术特征

《出师颂》是章草书迹中极好的一种，它把隶书的雍容浑厚与草书的流便简洁融合到了无与伦比的高度，既沉雄劲稳，又灵动有致，笔致萧散，点画浑圆。

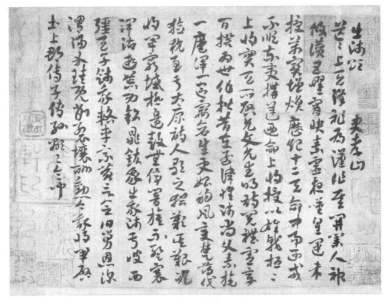

图 2-86 《出师颂》

平复帖

✎ 作品简介

《平复帖》（图 2-87），纸本，纵 23.7 厘米，横 20.6 厘米，为晋代陆机书法作品，是历史上第一件流传有序的法帖墨迹，有"法帖之祖"的美誉，现藏于北京故宫博物院。

✎ 艺术特征

《平复帖》是草书演变过程中的典型书作，最大的特点是犹存隶意，字体介与章草、今草之间。细观此帖，秃笔枯锋，刚劲质朴，整篇文字格调高雅。

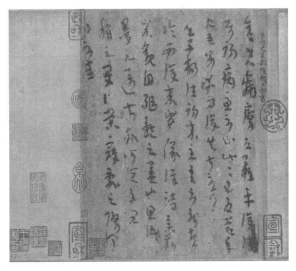

图 2-87 《平复帖》

鸭头丸帖

✆ **作品简介**

《鸭头丸帖》（图 2-88）原是东晋书法家王献之写在绢上的一件优秀草书作品。经现代考证，现存帖并非王献之手书，而是唐人摹写而成，此帖现藏于上海博物馆。

✆ **艺术特征**

《鸭头丸帖》行笔迅捷果断，笔画浑圆朴厚，笔势圆转遒劲，具有姿态奇秀的俊美风格。

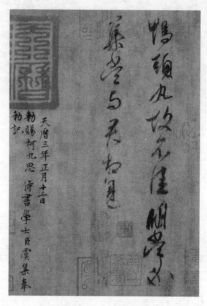

图 2-88 《鸭头丸帖》

神仙起居法

✆ **作品简介**

《神仙起居法》（图 2-89），五代时期书法家杨凝式书，纸本，手卷，纵 27 厘米，横 21.2 厘米。

✆ **艺术特征**

《神仙起居法》结体紧密新奇，其草法皆有晋唐风韵，无法中有法。此帖书法行气贯通，笔断意连，用笔婉转流畅，一气呵成，用墨浓淡相间，时有枯笔飞白。

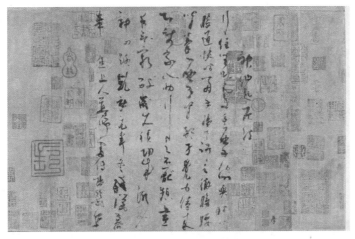

图 2-89 《神仙起居法》

书谱

《书谱》临摹

作品简介

唐代著名书法家孙过庭的《书谱》（图 2-90），纸本，卷后落款垂拱三年（687 年）。其内容为作者所著书法理论，现藏于台北故宫博物院。

艺术特征

《书谱》在用笔上以圆为主，方圆兼用并巧用隶法；注意起落的锋芒转折。结构变化非常丰富。在章法中，强调轻重的对比，虚实相生。

图 2-90 《书谱》局部

肚痛帖

❧ 作品简介

《肚痛帖》（图2-91），似是唐代号为"草圣"的张旭肚痛时自诊的一纸医案，其真迹不传，有宋刻本，明代重刻，现存于西安碑林博物馆。全帖6行，共30字。

《肚痛帖》临摹

❧ 艺术特征

《肚痛帖》用笔丰富，有内擫的笔法，有折钗股的笔法，有锥划沙的笔法，方圆兼备，一气呵成，自由浪漫，不失法度，气势连贯，浑然天成。

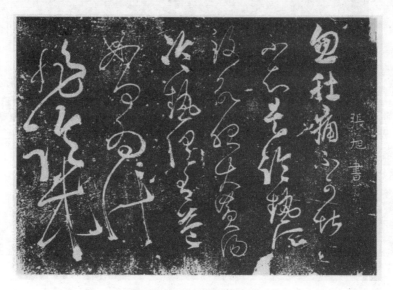

图2-91 《肚痛帖》拓本

古诗四帖

❧ 作品简介

《古诗四帖》（图2-92），唐代张旭所作，狂草，纸本，纵28.8厘米，横192.3厘米。全帖40行，共188字。

❧ 艺术特征

看《古诗四帖》，第一眼看到的是奔放流畅。其行文跌宕起伏，动静交错，实乃草书巅峰之篇。同时，其在章法安排上，也是疏密悬殊。

图2-92 《古诗四帖》

自叙帖

❧ 作品简介

《自叙帖》(图2-93)是唐代书法家怀素于唐大历十一年或十二年(776或777年)创作的草书书法作品,现藏于台北故宫博物院。

❧ 艺术特征

《自叙帖》字体结构完全打破了传统的准则,有的字对草书习用的写法又进行了简化。整幅作品,章法体式之新颖,可谓前无古人。

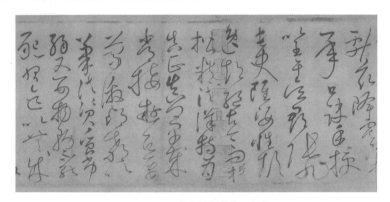

图2-93 《自叙帖》(局部)

诸上座帖

❧ 作品简介

《诸上座帖》(图2-94),北宋书法家黄庭坚书,纸本,宽33厘米,长727.5厘米,现藏于北京故宫博物院。

❧ 艺术特征

《诸上座帖》的单个字形大多是一种"辐射式"的结构,而字形欹侧变化丰富,不受传统笔法结构的羁束,即使是相同的字,也能千变万化。

图2-94 《诸上座帖》(局部)

《自书诗》卷

❧ 作品简介

南宋诗人陆游所作《自书诗》卷（图2-95），纸本，纵31厘米，横701厘米，现藏于辽宁省博物馆。全卷书诗8首，均曾收入陆游的《剑南诗稿》。据卷末交代，此卷书于南宋嘉泰四年（1204年）一月三十日。

❧ 艺术特征

《自书诗》卷书体潇洒遒劲，有大气磅礴之势；老辣又天真，时作沉重之笔，偶又轻松带过，放松随意，空白处使章法有致。

图2-95 《自书诗》卷（局部）

城南唱和诗

❧ 作品简介

《城南唱和诗》（图2-96），元代书法家杨维桢书，纸本。此卷书包括《城南杂咏》20首，原诗为南宋理学家张栻所作，现藏于北京故宫博物院。

❧ 艺术特征

《城南唱和诗》书法行笔怪诞，纵横跌宕，用锋古拙峭拔，与元代赵孟頫的圆润书法成为鲜明的对比。此作具有一种壮美堂皇之气。

图 2-96 《城南唱和诗》（局部）

杜甫秋兴八首之一

❧ 作品简介

《杜甫秋兴八首之一》（图 2-97），明代书法家祝允明书，现藏于辽宁省博物馆。

❧ 艺术特征

祝允明作品有非常强烈的个人风格，随心而动，洒脱飘逸，内涵丰富，而模仿之作都不能达到他洒脱的境界，其中少的不仅仅是技术，还有一种灵魂。

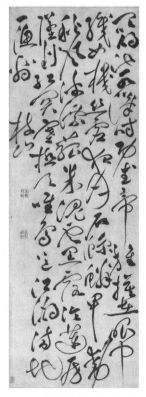

图 2-97 《杜甫秋兴八首之一》

草书千字文

作品简介

《草书千字文》（图 2-98），明末书画家黄道周书于明崇祯七年（1634 年），纸本，21 页，纵 28.8 厘米，横 19.3 厘米，经摺装，加夹板。

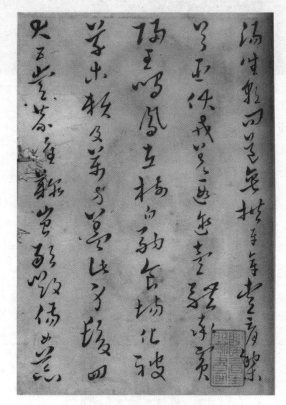

图 2-98 《草书千字文》（局部）

艺术特征

《草书千字文》以二王为宗，兼掺章草笔意，用笔生辣且折转、圆转结合并用；落笔往往以露锋侧下，横画跌宕，竖画开张；结字欹侧平扁而又字距紧密，较之行距疏朗，形成鲜明的对比。

傅山《七言诗帖》

作品简介

《七言诗帖》（图 2-99），明末清初书法家傅山书，纵 200.5 厘米，横 50 厘米，现藏于辽宁省博物馆。

艺术特征

傅山《七言诗帖》圆转流畅、跳跃生姿的线条总能抓住观看者的目光。此轴是傅山

风格成熟期的精绝之作，代表了其草书艺术水准的高度。

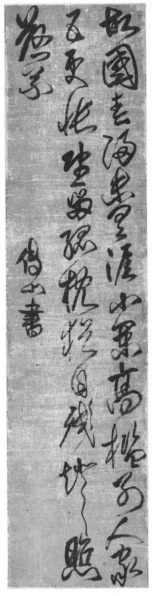

图2-99 《七言诗帖》

临王献之江州帖轴

❧ 作品简介

《临王献之江州帖轴》（图2-100），傅山书绫本，纵174.5厘米，横50.5厘米，现藏于北京故宫博物院。

⤷ 艺术特征

《临王献之江州帖轴》由线到面上看，跳跃性极大，节奏感明显增强，凸显出古拙厚重的特点。傅山作品多为任性而为，用笔洒脱，章法奇崛。

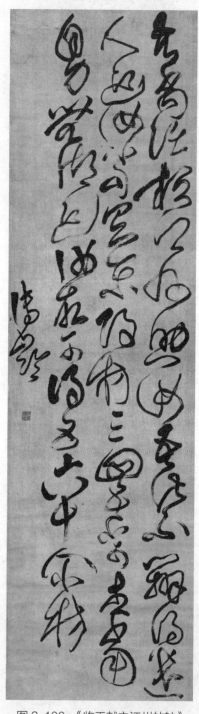

图2-100 《临王献之江州帖轴》

课后实践

1. 挑选自己喜欢的书法作品进行临摹。

2. 整理经典书法作品相关文化知识并小组讨论。

实践篇

第三章

材料用具

学习目标

- **知识目标** 掌握笔、墨、纸、砚发展源流与种类特点。
- **能力目标** 厚植对文房四宝文化的认识，培养对笔、墨、纸、砚的鉴赏能力。
- **素质目标** 增强民族认同感，推动文化自信，使其不断成为自身学习生活中更基本、更深沉、更持久的力量。

思政小课堂

　　文房四宝在中国书法的发展历史上起着非常重要的作用，从开始的工具代称，演变到今天成为书法艺术的象征。千百年来，文房四宝以独特的神韵和风采、精美博深的艺术造型，引发了使用者的激情和遐想，为灿烂的中华文化谱写出累累篇章。具体到每一种工具，都承载着独特的文化内涵和历史价值。

第一节　笔

一、历史沿革

　　毛笔的产生距今已有五六千年的历史，其起源可追溯到原始社会的新石器时代。根据考古发掘的彩陶上图案的各色线条，证实了毛笔或类似毛笔的存在。商代甲骨文中就已出现笔的象形文字，到战国时期已被广泛使用。秦始皇统一中国后实行"书同文"，也统一了"笔"的名称。秦代大将军蒙恬则"以竹为管，以兔毛为毫"对毛笔进行了改良。

汉代时，毛笔开创了在笔杆上刻字、镶饰的装潢工艺的先河。唐代之前，毛笔主要产于宣州（今安徽泾县），古称"宣笔"，以"陈""诸葛"为代表，后被"湖笔"所取代。因元代笔工冯应科、陆文宝制笔精良，使得湖笔闻名于世。时人有以千金重价求其笔；书法家赵孟頫擅用湖笔，还曾亲自监制过湖笔。至明清时期，制笔技术得到了长足发展，不但继承了古代的制作方法，而且用料细腻纯正，做工精湛，创新了兼毫制笔，使得这一时期的毛笔达到刚柔适中、毫毛耐用、挥洒自如的要求，笔头捆扎出竹笋式、香盘式、兰花式、葫芦式等多种形式。

二、主要分类

按笔毛弹性强弱，毛笔通常可分为软毫、硬毫、兼毫三种。硬毫笔笔性刚健、弹性较大，常见的有兔毫、狼毫、鹿毫、鼠须、石獾毫、山马毫、猪鬃等。软毫笔笔性柔软、弹性较小，一般用羊毫、鸡毫、胎毫等软毫制成。兼毫笔以硬毫为核心、周边裹以软毫，刚柔并

制笔名家

济，笔性介于硬软毫之间，一般是将紫毫与羊毫按不同比例制成，如"三紫七羊""七紫三羊""五紫五羊"等；也有用羊毫与狼毫合二为一制成兼毫笔；还有在大羊毫斗笔中加入猪鬃，以增加其弹性。羊毫多以山羊中的青、白、黑、黄羊毫为主；狼毫，即黄鼠狼（鼬鼠）毛，毫长坚劲、耐用，富有弹性，宜书宜画；兔毫，即山野兔毛；紫毫为兔毫一种，不易取之，故名贵，所谓"紫毫之价如金贵"；貂毫，即紫貂之笔，制笔较圆劲丰满；马毫则宜做匾牌大笔；猪鬃多制排笔用，或兼掺其他毫用，也可作抓笔用毫。

三、质量标准

尖：笔毫聚拢时，末端要尖锐。笔尖则写字锋棱易出，较易传神。

齐：笔尖润开压平后，毫尖平齐。这样运笔时方能"万毫齐力"。

圆：毫毛充足圆满如枣核之形。笔锋圆满，运笔自能圆转如意。

健：将笔毫重压后提起，随即恢复原状。笔有弹力，则能运用自如。

四、使用与保养

开笔，即用温水将新笔笔锋全开或用手指从笔的顶部一点点将毛揉开，开笔至多开至笔毫的二分之一至三分之二处。使用过的笔再次使用前需用清水将笔毫浸湿，然后将笔倒挂数十分钟，使笔锋恢复韧性。为使墨汁渗进笔毫，须将清水吸干，可用吸水纸轻拖笔毫。

使用后要立即洗笔，洗净后不要装上笔套，将余水吸干并理顺。将笔放在阴凉处倒挂阴干或用笔帘存放，不可将笔暴晒在阳光下。注意：不要放入口中舔毛；不要在写字、绘画外使用；不能在溶剂里使用；笔尖套是在运输中作为保护笔头使用的，一旦用笔后就不要再装上，以防笔毛腐烂和出现脱毛现象。

第二节　墨

一、历史沿革

墨发端于新石器时代晚期，在人工制墨发明之前，一般都是利用天然墨或半天然墨作为书写材料。《述古书法纂》载："邢夷始制墨，字从黑土，煤烟所成，土之类也。"邢夷制墨，也就是人工墨的开始。人工墨的出现，无论是从它的质量、使用价值，还是审美观等方面，都大大超过了天然墨。因此，天然墨被渐渐淘汰。至汉代，墨之原料开始取自松烟，其次是漆烟和桐烟。初为用手捏合而成，十分松散；后来改用模制，经过入胶、和剂、蒸杵等工序制成墨锭，才使墨质坚实耐用。

唐代"安史之乱"后，大批北方墨工相继南移，制墨中心也随之南移。易州（今河北省易县）墨工奚超父子在江南歙州（宋代改为"徽州"，今分属安徽省和江西省）开始制墨，他们做出的墨"丰肌腻理，光泽如漆"。南唐时，朝廷封奚氏后代为"墨务官"，并赐李姓，其墨获得了"金易得，李墨难得"的美誉，从此歙州的李墨名扬天下。此时的制墨中心也迁往了歙州，墨家如耿氏、张裕、盘古、吴子、戴彦恒等也如雨后春笋般陆续地涌现出来。

随着社会经济的快速发展，墨的产量急剧增加，制墨技术也不断提高。在宋元之际，徽州墨业开始向工艺美术方向发展。清代时，徽墨生产进入了鼎盛时期，并形成了以罗晓华、程俊芳、方玉禄为代表的休宁墨派。清代徽墨生产分为曹素功、汪节庵、汪近圣、胡开文四大体系，他们在原有的基础上改进和创新了徽墨，最终制成了"金不换"的文苑珍品。

二、制墨原料

制墨的原料主要是烃类不完全燃烧的粉状物料，如松烟、油烟、漆烟等，古时称之为"炱""烟炱""松烟"。以松烟来说，黄山松烟是最好的。而油烟中，桐油是最好的。对于漆烟，古代用松枝蘸漆渣炼制，现在则用桐油掺一些漆炼制。常用的辅料有胶水、药品等。胶水是油墨的黏合剂，用于定型和着色。其中，牛皮胶广泛应用于油墨制造。制墨中常用的药物有天然麝香、梅花片、丁香等，使用得当可增色、固香。

三、制墨工艺

在古代，制墨分为制窑、发火、取煤、和剂、成型、入灰、出灰、试磨等8道工序，

现代制墨则分为9道工序，即炼烟、和胶、杵捣、成型、晾墨、锉边、洗水、填金、包装。其中，提炼松烟的窑体倾斜在山坡上，烟煤附着在窑壁上，冷却后向下扫。炼制油烟的烟室应密闭，油灯应采用灯草照明。每盏灯上盖一个瓷碗，烟在碗里熏。在掺胶前，应先将烟煤冲洗干净，胶的配比应根据原料的厚度、胶的质量、生产季节、销售地区等因素确定。捣碎所有制墨材料和胶水，尽量搅拌均匀，然后捣碎。在古代，青石被用作研钵，檀香被用作杵。如果杵又干又粘，可以反复撒一点中药汁，直到捣好为止。因此，有一种说法是"墨不厌捣"。杵捣实后的原料放在墨堆上，用锤子进行敲打。中档墨翻8遍，每次称为1遍，每遍称为24锤，高档墨翻次数逐渐增加。形成墨汁后，按墨汁样的重量分成小块，在恒温板上搓成墨球，插入墨汁样中，搓时用手按、按、推、收。进入模具的墨放在肩下，并由油墨工调平。在古代，灰烬是用来给墨脱水的，而在现代油墨厂中，墨主要是在室内干燥。

四、主要品类

（1）按照制墨对象不同，墨可划分为以下几种。

御墨：皇帝用墨。唐代以后设墨务官，专制御墨。

贡墨：古代封疆大吏请墨家制造进呈皇帝或按旧制征贡的墨，署有进呈者的名款，有的也署墨家的名款。

珍玩墨：形状大多小巧玲珑，大小盈寸，烟料，是不为使用而为欣赏珍玩而制作的墨，其艺术性极高，是墨中珍品。

礼品墨：作为礼物馈赠的墨。有寿礼墨、婚礼墨、赠送学生墨等，多注重外表形式，一般装潢精美。

药墨：当作药物用于治病的墨，一般是松烟墨，有些署墨家的名款，有些直接署药店的名款。

自制墨：按照制墨者意愿制造的墨。明清时期，自制墨分为"文人自怡"型和"精鉴好事"型两类。

普通墨：形式简朴，墨品名称与墨家字号直接用金蓝色书写。

（2）按原料质地不同，墨可分为松烟墨、油烟墨、朱砂墨、五彩墨、特种墨等。

五、命名方法

墨的命名方法大致有5种：一是表示材料精美，如"上品清烟""延川石液""五百斤油""鹿角胶""乌玉块""乌丸""元霜"等；二是表示图案内容，如"龙凤呈祥""立鹤步云""黄山图""棉花图""西湖图"等；三是表示制法古老，如"古隃糜""易水光""东坡墨法""轻胶十万杵"等；四是借用典故，如"小道士""元香太守""客卿""神品""东斋注易""松滋候""元中子"等；五是供收藏和纪念的，如"××氏家藏""黄海归来"等。

第三节　纸

一、历史沿革

商周时期，文字是用刀刻画在龟甲和兽骨上，或者铸刻在青铜器上的。战国及秦汉时期，文字是写在竹简木牍和缣帛上的。文字刻于甲骨或铸于铜器都不太方便，即使是写于简牍上也嫌笨重，而缣帛则太昂贵，都不便于使用。随着社会的发展，急需一种使用方便又廉价的书写材料，而纸张的出现解决了以上的问题。

1986 年，甘肃天水放马滩西汉墓中出土的带有地图的古纸是我国目前发现的最早的纸制品，可以说明，在西汉时期，古纸已经出现。至东汉时期，蔡伦总结了西汉以来的造纸经验，改进了造纸技术，制成了纤维分散度较高的纸浆，并采用滤水性能更好、密度更细的造纸工具，使纸张比上一代更适合使用，造纸技术也已经达到了一定的技术水平。

魏晋以后，造纸原料逐渐增多，技术也不断发展。这一时期，会稽（今浙江绍兴）地区盛产精品纸，尤其是著名的"山藤纸"。会稽山西（今浙江嵊州市）野生藤本植物资源丰富，人们用藤皮做纸，所产"剡藤纸名扬天下"。

唐代造纸已进入鼎盛时期，造纸原料非常丰富，除了大麻和藤以外，还有竹子和构树皮。此时的造纸业风靡世界，"澄心堂纸"就是这一时期的杰出作品。至宋代，徽州、池州、宣州的造纸工业逐渐向安徽泾县转移和集中。"宣州僧人欲先用沉香、构树学习《华严经》，后造纸"，宣城、太平等地附近也生产这种纸，当时这些地区归宣州政府管辖，纸制品分布在宣城，故称"宣纸"。

自元、明、清以来，造纸的原料及品种、技术加工上都有了很大发展，出现了许多传世的精品，成为可供人观赏珍藏的艺术品，其中安徽的"宣纸"、江苏的"粉蜡笺"、福建、浙江、陕西的"竹纸"均为当时的著名品种。"五色粉蜡笺"是以魏晋南北朝时期的填粉纸和唐代的加蜡纸合二成一的技术加工而成的多层黏合的一种宣纸，具备填粉纸及加蜡纸的优点。其底料为皮纸，施以粉加染蓝、白、粉红、淡绿、黄等 5 色，再加蜡以手工捶轧研光，称为"五色粉蜡笺"；有的则施以细金银粉或金银箔用胶粉在纸面上，使之在彩色粉蜡笺上呈金银粉或金银箔的光彩，称为"洒金银五色蜡笺"；有的用泥金描绘山水、云龙、花鸟、折枝花等图案，称为"描金五色蜡笺"。这个时期还有一种新的加工纸，即砑花纸，其纸料为上等较坚韧的皮纸，有厚有薄，图案多以山水、花鸟、鱼虫、龙凤、云纹或水纹，有的是人物故事，有的是文字。此纸透光一看，能显示出一幅美丽的暗纹图画。

二、主要种类

（1）桑皮纸：以山桑、白桑、条桑等桑枝茎皮纤维制作而成。因纸张拉力强，纸纹断如棉丝，故又称"棉纸"。河北迁安是桑皮纸的主要产地，有《永平府志》载，"桑皮纸，出迁安。"迁安桑皮纸颇受文人墨客所偏爱，明代王世贞有"丈八桑皮写秋色"的诗句传世。

（2）水纹纸：唐代一种加工较为考究的纸品，将这种纸放在迎光处可显现发亮的线纹图案，故又称"砑花纸""花帘纸"。北京故宫博物院收藏的宋代李建中的《同年帖》、米芾的《韩马帖》等墨迹，其材质就是水纹纸。

（3）薛涛纸：又名"薛涛笺"。薛涛是唐代四川地区的造纸名家，因当时纸幅较大，纸不便于使用，她指导匠人改制，亲自实践制出彩色小幅诗笺，从而得名"薛涛笺"，又因薛涛在宅旁取浣花溪水制纸，又称"浣花笺"。此纸质地较好，色彩斑斓，五光十色，精致玲珑。明代宋应星《天工开物》载"薛涛笺其美在色"。

（4）云蓝纸：唐代一种有色麻纸。宋代苏易简《文房四谱》载，"唐段成式在九江，出意造纸，名云蓝纸。"

（5）白蜡纸：唐代经加工工艺制作的纸，白色称为"白蜡纸"，黄色称为"黄蜡笺"。制纸方法是在本色纸上两面涂上蜡，经砑光制成，纤维细匀，纸质较厚。

（6）澄心堂纸：南唐时产于徽州池、歙（今安徽歙州地区）的宣纸。《文房四谱》卷三《纸谱》中记载，"黟、歙间多良纸，有凝霜、澄心之号。复有长者，可五十尺为一幅。盖歙民数日理其楮，然后于长船中以浸之，数十夫举抄以抄之，傍一夫以鼓而节之，于是以大薰笼周而焙之，不上于墙壁也，由是自首至尾，匀薄如一。"南唐后主李煜对此纸颇为喜爱，在南京宫里设造纸作坊，特意用自己读书批阅奏章的场所——澄心堂贮藏此纸，故名"澄心堂纸"。

（7）清仿明仁殿纸：一种黄色粉蜡笺纸。此纸以桑皮为原料，纸两面都用黄粉加蜡，再用泥金画以图案，纸背洒以金片，纸的正面右下角钤以"乾隆年仿明仁殿纸"隶书字印。此纸制作精工，平滑匀细，质地较厚，可揭数张，所以价高，为宫廷御用纸。

三、古纸鉴赏

自明清以来，生产了大量高档的艺术加工纸。这些纸张原料讲究，制作工艺精良，花色品种繁多，大部分是御用专用纸。这些有极高艺术特色的纸随着明清赏玩珍藏之风的高涨，也被文人墨客们所鉴赏收藏而不用之。鉴别古代各种纸笺的水平，首先要熟悉并掌握各个时代纸质和各种纸的制法特点、形式、装饰图案等情况，再利用现代专门的分析仪器进行测定。要从实践中掌握鉴别真、伪古纸的方法。传世的真品古纸，其特点是颜色显得淡旧，而且比较光滑匀净，无杂渍。其表面看纸显旧色，但内里必然是新的。

凡是厚型的古纸，一般情况下很脆，容易破裂。破碎后呈小块，多有斜纹。而伪造的古纸则相反，颜色无自然退化的旧色，如有旧色也是利用染色法染成，颜色呈鼠灰或麦黄色，气色鲜活不沉重，表里染成一体。伪古纸薄型的性脆，易碎裂；而厚型的不易碎裂。掌握了古纸的鉴别方法对鉴别古代书画作品和古代版本书籍的时代、真伪都是非常有好处的。我国许多珍藏千年的书画墨迹，均为宣纸制作而能保存至今。

第四节　砚

一、历史沿革

砚是由磨盘、磨棒进化发展而来的，东汉刘熙的《释名》中对其进行解释："砚者，研也，可研墨使和濡也。"可见初期的砚的原始形态是一块小研石，用其在一面磨平的石器上压墨丸研磨成墨汁。至汉代时，砚上出现了雕刻，有石盖，下带足。魏晋至隋时期，出现了圆形瓷砚，由三足而多足。箕形砚是唐代常见的砚式，形同簸箕，砚底一端落地，一端以足支撑。唐宋时期，砚台的造型更加多样化。关于各个时期砚具的发展，我国收藏家阎家宪的《家宪藏砚》中概括为：新石器时期研磨器，磨盘磨棒，砚的祖型；秦汉砚，秦风汉韵，威武庄重；魏晋南北朝砚，魏晋风尚，传祚无穷；隋唐砚，名石名砚，从此诞生；宋元砚，从宋到元，砚集大成；明清砚，帝王墨客，玩砚成风；民国砚，战乱频仍，坑废产停；现代砚，解放开放，又出高峰。

二、主要种类

砚历经秦汉、魏晋至唐代起，各地相继发现适合制砚的石料，开始了以石为主的砚台制作。其中，采用广东端州的端石、安徽歙州的歙石及甘肃临洮的洮河石制作的砚台，被分别称作端砚、歙砚及洮砚。史书将这三种砚称作"三大名砚"。清末时，又将山西的澄泥砚与这三种砚并列为中国"四大名砚"。但也有人主张，以天然砚石雕制的鲁砚中的徐公石砚代替澄泥砚，为四大名砚之一。

砚的种类其实很多。根据产地的不同分类，有端砚、歙砚、鲁砚、洮砚等；根据材料的不同划分，有石砚、铁砚、砖砚、玉砚、陶砚、瓷砚、瓦砚、澄泥砚等；根据用途的不同划分，有实用砚和观赏砚等。

三、鉴赏方法

（一）看质地

砚的材质有本身优劣及替代问题。优劣的问题比较好解决，材质细润如肤、石品丰富为优，而粗糙则为劣；泥质要坚润耐磨，疏松渗水者不可取。我们要以原产地的石材作为观摩的标本，并阅读有关资料，熟悉各种主要石材的特征，掌握分辨石材种类的技能。古砚由于经历久远，受自然或人为的温度、湿度及其他因素的浸渍，会形成一层保护层，一般古物均有这种情况，人们习惯称之为"包浆"，而现代石材仿造古物，就不易仿制出它历经沧桑的面目。虽然"包浆"也有仿制的，但均浮在表面，像涂了层颜色一样。

（二）看造型

造型，即砚的形状。根据砚史，可以得出每一个时代砚的主要造型。因此，掌握了不同时代砚的造型特点，当遇到砚台时，则可初步从砚形上划分出它是哪个朝代的作品。一般来讲，唐、宋以前的砚形区别比较明显，而明、清时期的砚形则比较接近，有时不易区分，但可以借助其他方面来定其年代。砚的年代也可从"残损""风化"的程度来断定。但破旧不能说明它的年代久远，而完整也不见得年代近。旧砚保存得好，秘不示人，就少有风化、残损之可能，而且完整无损也是给砚定级的标准之一。

（三）看铭文

砚铭包括器物的雅名、收藏款识、记事、诗词等。我们可以从以下几个方面判断砚的真伪：其一，从砚的优劣看铭文。名人砚、名收藏家藏砚、御砚，质优铭精，铭文大多可以确认。其二，审视砚的制作年代与署款者所处时代的关系。署款者所处的时代可以比砚台制作年代晚，而绝不能比砚台制作年代早。例如，唐砚上有清代甚至现代人署款均可，说明它的流传经历。其三，注意铭文的书体。一些篆刻家作砚铭时，大多自行操刀。而大部分收藏者是请匠人镌刻，藏者是督刻。尽管如此，字迹亦不能离谱太远，或拙劣不堪。铭者的字迹如果能用他的其他作品对照，最好借助参照，不能与铭者笔迹离谱太远。若没有参照，则要看字的时代风格。如果众多名家在一方砚上作铭，则要注意排列，字迹是否雷同，刀法是否接近等。其四，注意铭文的笔迹亦有包浆。包浆不能生涩、露白渣。作的包浆与陈年的包浆大相径庭。

（四）看装潢

砚盒是砚台的外包装，不仅有着保护砚台的功能，而且往往带有时代感和收藏特征，亦是鉴定砚台的辅助依据。关于砚盒，有以下几种情况：原配盒，砚与盒同时制作；早

年收藏者作盒；旧砚作新盒，把新盒做旧，冒充原装；旧盒放新砚，冒充旧砚。前两种情况可无须注意，而后两种情况则需注意。仔细观察砚放在盒子里是否合适，是否紧的拿不出来或砚在盒子里乱动；盒底有无与砚长期接触的印痕，有无墨锈；盒子有无包浆等。

（五）看纹饰

砚上的纹饰雕刻，从古代到近代，总的趋势是由无到有，由简单到复杂，纹饰越来越繁缛，雕刻越来越细腻，同时也显示出地区特点。纹饰上的最大问题是后作纹饰。原装原刻，是在制砚时与砚形制作及花纹装饰一次完成，这种砚经过若干年后，它的纹饰不会与砚格格不入，不会给人以砚是砚、花纹是花纹的感觉。如果砚的制作与纹饰非一次性雕刻，则属于后作纹饰。古砚在流传过程中，有的人为了增强艺术效果，提高砚的身价，将砚加以美化，反而画蛇添足，不但增加不了砚的价值，反而会降低砚的价值。鉴别者除了要看刻花刀口是否生涩，包浆是否渗入以外，还要看所刻花纹是否与砚形时代相符，更要借鉴同期其他艺术的风格特征，如石刻、玉雕等。例如，汉代龙形盖钮三足石砚，其雕刻是汉代石刻所有的简约、概括、质朴的风格，如果刻上清代龙纹及纹饰，则不伦不类，一看便知是后作纹饰。

以"文房四宝"为主题，并结合传统文化，完成一篇带有文化内涵和人文情感的论文。

第 四 章

书法临摹

📑 学习目标

♥ **知识目标** 　熟练掌握书法临摹要点及基本方法。

✪ **能力目标** 　通过书法实践，提升临摹能力。

📖 **素质目标** 　养成勤学苦练、注重细节、持之以恒、专心致志的良好习惯。

📑 思政小课堂

　　临摹，旨在使自身养成勤学苦练、注重细节、持之以恒、专心致志的良好习惯与美好品格。在长期临摹过程中，能够脚踏实地，学思结合，在感悟汉字之美、增强自身规范意识与质量意识的同时，也能增强自己对于对立统一规律、量变质变规律和否定之否定规律的深刻学习。

第一节　临摹方法

　　清代周星莲在《临池管见》中说道："初学不外临摹。临书得其笔意，摹书得其间架。临摹既久，则莫如多看，多悟，多商量，多变通。"可见，临摹字帖是学习书法的首要步骤，也是书法学习中的关键环节。临摹能够让学习者汲取各种风格的优秀书法作品的精华，从而为之后的书法创作奠定基础。在实践过程中，临摹可以被分为两个动作："临"是指将纸放在古碑帖之旁，观察优秀书法作品的笔法走向并且进行学习；"摹"是指将纸覆盖于古碑帖之上，细细描绘每一个字的笔画与细节。

一、摹

"摹"指对原作真迹的摹写，即用薄纸覆在原作上进行描画。

书法作品欣赏

二、临

"临"是在照着原作面貌的基础上进行临摹，分为对临、背临、意临。

（一）对临

对临，即面对着古人书迹或拓本，按其作品笔法、结体和章法，通过观察与理解法帖来摹拟范字，并一丝不苟地照样临写下来。开始时，可看一笔写一笔，看一字写一字；待临熟了，便可看几字或几行而写之，这就是通常所说的对临。在临本选择上，可以先从笔墨工整的篆、隶、楷书开始临写，先讲究形似，学会各种笔法、墨法，打下扎实的基础后，以"几可以乱真者为贵"，然后再追求所谓笔墨情趣，切不可好高骛远，否则可能误入歧途。对临讲究由专到博，切忌朝三暮四、浅尝辄止。专意于一家，才能学到真本领。

（二）背临

背临，即脱离碑帖而临，靠记忆来书写，力求与原作形神兼似，待对范本中每一个字、每一行都有了精熟的记忆与理解，便可凭印象将全帖写出来。背临比对临的要求更高一步，它要求学习者认真研究原作，把原作的笔墨、章法一一熟记于心中，然后背着原作进行摹写。背临有两个好处：一是可以避免面对原作依样画葫芦的问题；二是可以训练默记的能力，在脑子里储藏丰富的书法语言。如果有几十幅书法名作烂熟于胸中，那么进行书写时就能熟练地运用各种笔墨、章法了。

（三）意临

意临，即临帖者需要达到较高水平时使用的一种方法。对临和背临的目的在于继承，求形似的基础上与古人精神暗合。意临则是在继承古人用笔与精神上自发创造，加之自己的情绪，而达到"心手合一"的状态。它是临习法帖气韵、意境的方法，被众多书法家广为运用。临习书法时不求一字一画肖合形毕，但求整体气韵生动自然，这是一种带有创造性的临习方法，因此，不适于初习者运用。

意临，就是模仿书法作品的"精气神"。所以，在意临的时候，就要放弃掉对于笔画、单个字的过分相似与精确追求，反而要临摹书法作品的篇章布局、留白、写意、意境。也就是说，意临是从书法作品的整体角度去仔细观察，之后按照疏密、留白、意境和每个字的分量进行摹写。

第二节　临摹要素

一、姿势

(一)坐势

坐势基本要求可概括为 8 个字：头正、身直、臂开、足安。头正，是指头部的姿势要端正，略微向前俯，两眼与纸面保持适当距离。这样就会保持视线中正，下笔运笔才能看得准确。保持头正不仅有利于俯观全局，把字写得端正，而且可以预防近视。身直，是指身体的姿势要坐得正直，但要适当放松，避免僵直。要挺起腰部，使胸部与桌沿保持一拳左右的距离，这样就能提起全身力量贯注于手臂、肘、腕、掌之间，既能保证运笔的自由空间，同时又有利于书写者肺部与脊椎的健康。臂开，是指双臂应自然落向桌面，右手执笔，左手按纸，要适当放松。切忌双臂紧靠两肋，这样运笔时才会舒畅自如，得心应手。足安，是指双脚间距与双肩距离等宽，左右分开，适当放松，自然地平放于地面。切忌双足直伸或一前一后，或两腿交叉。书写时，应当保持全身稳定、协调，适当放松，以便充分发挥身体各部位的功能。

(二)立势

立势基本要求可概括为 6 个字：身躬、臂悬、足开。身躬，是指身体呈前俯状，腰部略弯。臂悬，是指执笔之手的腕、肘部均应悬空，与桌面保持一尺左右的距离；另一只手可按纸，亦可作别用。足开，是指左右两脚自然分开，与两肩同宽。通常是左脚稍前，以便站得更稳。

(三)蹲势

蹲势基本要求可概括为 8 个字：膝屈、身倾、足蹬、肘悬。膝屈，是指双膝自然下屈，使整个身体蹲下。身倾，是指上身应略微向前倾斜。足蹬，是指两脚要自然前后分开，前脚实踏地，后脚脚尖蹬住地面，类似赛跑时的起跑姿势。肘悬，是指执笔之手要悬起肘部，与地面保持约一尺距离，以便于挥洒自如。

总之，无论采取何种书写姿势，都应保证全身适当放松，各部位协调得当，身体保持平稳、自然。这样书写时既能挥洒自如，又能适当消除疲劳，有利于身心健康。

二、笔法

晋代书法家卫夫人在《笔阵图》中充分体现了她对用笔的重视，一开篇就是对用笔的论述："善笔力者多骨，不善笔力者多肉。"意思是说，善于用笔表现笔画线条力感的人，他的字会显得骨力坚挺；而不善于用笔的人，则写出的字很容易使线条流于疲软、乏力。王羲之更是认为："一点失所若美人之病一目，一画失节若壮士之折一肱骨。"意思是：一个字中有一个点写得不好就像是一位美人坏了一只眼睛，一横没有写好就像是一位壮士断了一只胳膊。

"每书欲十迟五急，十曲五直，十藏五出，十起五伏，方可谓书。"这句话出自王羲之的《书论》。这里的"迟急""曲直""藏出""起伏"说的都是在用笔过程中行笔的变化。"迟急"是说行笔速度节奏的变化；"曲直"是说行笔运动轨迹的变化；"藏出"是说起笔、收笔的变化；"起伏"是说行笔过程中提、按的变化。

"撇之发笔重，捺之发笔轻，折之发笔顿，裹之发笔圆，点之发笔挫，钩之发笔利。"这句话则出自孙过庭的《书谱》，意思是写撇画时，行笔要重，要按住走；写捺画时，行笔要轻一些；写折画时，行笔要先停一下，把锋调整好后再继续写；裹锋这种笔法在书写的时候需逆锋裹之；写点时，要用挫法写出；写钩时，钩尖一定要锐利、锋利。

"横画之发笔仰，竖画之发笔俯"，"分布之发笔宽，结构之发笔紧"。这段文字出自清代笪重光的《书筏》，意思是：写横画时，行笔要边走边微微抬起；写竖画时，行笔要边走边微微向下；"宽"是指每个字在笔画安排时，写第一笔要为下面的笔画留有充分的位置；"紧"是发笔时，要从字的结构紧凑上考虑。

"撇捺如字之手足，挑钩如字之步履。"卫夫人在《笔阵图》中对楷书概括为八法，这是其中的两法，意思是"撇捺"是字的手脚，长短不同，变化多端，要像鱼的胸鳍、鸟的翅膀那样有翩翩自得的神气；"挑钩"则是字的脚步、步伐，要能够稳健沉着，给人以犀利、刚劲的感觉。

"将欲顺之，必故逆之；将欲落之，必故起之；将欲转之，必故折之；将欲掣之，必故顿之；将欲伸之，必故屈之；将欲拔之，必故擫之；将欲束之，必故拓之；将欲行之，必故停之。书亦逆数焉。"这是笪重光在《书筏》中对书法的辩证之美及书法的创作规律进行的阐述。以捺为例，从头起笔，由轻到重，由提到按，由细到粗；出锋时由重到轻，由按到提，由粗到细。小小的一笔捺中不仅包含了阴阳，而且互相调和。笪重光所述"书亦逆数"说，正是他从哲学上概括书法艺术所创造的积极成果。"书亦逆数"这一思想的深刻性和论证的科学性，是建立在对运笔挥毫过程的具体而辩证分析的基础上的。所谓"逆"，即对立面；"逆数"即对立统一、相反相成的法则。这与老子所说的"将欲取之，必先予之"一类的辩证观点有相通之处。

　　"平谓横也，直谓纵也，均谓间也，密谓际也，锋谓端也，力谓体也。"这句话出自钟繇的《书法十二意》，意思是横要平，竖要直，笔画之间的空间要让人看着舒服，笔画的连接处似断非断、似连未连，而每一笔画的收笔必用锋，意存劲键，才能不犯拖沓之病。"一画之间，变起伏于锋杪；一点之内，殊衄挫于毫芒。"孙过庭认为，一画之中，要通过笔势的变化、笔锋的运转，体现出丰富的变化；在一点之内，也要表现出顿折回转的力感来。一幅书法作品，千笔万画，但生于一点，积点成画，积点画成字，积字成篇。正所谓"道生一，一生二，二生三，三生万物"，这是中国祖先的最高智慧，也是中国书法创作的奥妙之所在，所以只有认真用心地写好每一笔，才能让作品达到理想的境界。"字有果敢之力，骨也；有含忍之力，筋也。"这是刘熙载对书法笔画中筋骨之力的论述。果敢偏重于一种刚性之美，含忍偏重于一种刚柔相济的弹性之美。"骨"，乃是指笔画中隐含的、劲直的力；"筋"，则是指贯连于笔画当中的、流动的、联系中的力。

　　"圆笔者潇散超逸，方笔者凝整沉着。"此段出自康有为的《广艺舟双楫》，意思是圆转灵活流畅，富于动感；方折遒劲凝整，趋于静态。方笔与圆笔主要是就笔画的外部形态而言的。一般来讲，有棱角者为方笔，给人以刚健挺拔、方正严谨之感；无棱角者为圆笔，圆笔者不露筋骨，内含浑厚遒劲。"圆笔用绞，方笔用翻。圆笔不绞则痿，方笔不翻则滞。"这两句话的意思是：要想让字有灵活流畅的效果，就要用绞笔，否则就达不到线条圆润并富有弹性的效果；要想让外形棱角突出，就要用翻笔，否则也达不到气势沉着雄强的味道了。"刚以达志，柔以抒情。"这句话的意思是：骨力强健，散溢着阳刚之美、壮士之气的书法作品可以用来表达志向；而洒脱、怡静，充满柔雅之美的书法作品，则可以用来抒发情感。

　　"瘦不露骨，肥不露肉，乃为尚也。"此句出自明代项穆的《书法雅言》，意思是：瘦处，力量要足；肥处，要有筋骨。用笔不宜太肥，太肥则形浊，不清爽；也不可太瘦，瘦则形枯，软弱无力。 明代赵宦光在《论书》中说："笔法尚圆，过圆则弱而无骨，体裁尚方，过方则刚而无韵。""笔圆而用方，谓之遒，体方而用圆，谓之逸。"这两句话是说，不仅圆笔和方笔应该交替使用，而且即使是在一笔之中，也应该方中有圆，圆中有方。两者之间并无明显的分界，只是程度上的相互消长，所以全在于运笔上的掌握。假如掌握不当，就会出现过圆、过方，而导致失中之病。

　　"作字者必有主笔，为余笔所拱向。主笔有差，则余笔皆败。"这句话出自刘熙载的《艺概》，讲究主笔与从笔之间的配合，是历代书法家都十分重视的。楷书中有"字无双钩"的说法，隶书中有"蚕不重卧，燕不双飞"的口诀，原因也在于突出主笔。虽然汉字的基本笔画并不多，但随着书体及笔画之间的组合状况不同，每一种基本笔画均有多种变形。这样，线条的总体形态就丰富了起来，加上用墨的变化，更增加了线条的形态美。

"一呼之发笔露，一应之发笔藏。"这句话出自笪重光的《书筏》，指的是上下笔之间的写法，前者笔末用露锋导出，后者笔末用藏锋响应。一个字本身的结构中有呼有应、有藏有露，使整个字获得贯通之气。清代朱和羹在《临池心解》中也说："凡作一字，上下有承接，左右有呼应，打叠成一片，方为尽善尽美。"这句话是对"作书贵一气贯注"观点的解释。一气贯注、浑然天成，才能使一幅作品成为具有生命活力的艺术品。而要想做到行气通贯，就必须保证每个字、每行字中的脉络清晰，行笔通畅。而对于一个字而言，其所有点画应该彼此关照、笔势连贯，以使其血气畅通。

（一）执笔法

执笔的方法很多，但无论使用何种执笔方法，只要能保证很好地运笔，写出规范、符合审美理想的线条就行。至于如何执笔、执紧执松、执高执低，其实都可因人而异。执笔不必死守一法，可根据个人的习惯等灵活多变；执笔松紧应以能使笔在手中挥洒自如为宜；执笔高低以灵活适宜为度。

对于书法初学者来说，五字执笔法多被认为是最好的毛笔执笔法。我国近代书法家沈尹默的《执笔五字法》对此作了精辟通俗、生动形象的阐释，具体内容如下。

（1）撅：大拇指前端稍斜而仰，紧紧贴住笔管内侧，由内向外用力。

（2）押：用食指的第一节斜而俯地紧紧贴住笔杆外侧，与拇指内外配合，由外向内用力，使笔杆基本执稳。

（3）钩：中指的第一、第二关节，弯曲如钩地钩住笔杆的左外侧，由左外向右内用力。

（4）格：无名指的指甲根部，紧紧贴住笔杆右内侧，与中指配合，由内向左外用力推出。

（5）抵：小指垫在无名指下，给力量较小的无名指增加向左外的推力。

五字执笔法的关键在于能使五指各就其位，各尽其责，既各自分工，又相互配合，能把笔管从四面八方、前后左右控制起来。书写时，无论上下左右还是坐立蹲势，皆能挥笔自如，得心应手。

（二）运腕法

（1）枕腕法。枕腕法是指将右手腕自然地放在桌子上，或将左手背垫放在右手腕下面，以便右腕能灵活自由地运转的方法。此法适宜于书写小字。

（2）悬腕法。悬腕法是指将右手悬空提起，右肘枕靠在桌面上为支撑点的方法。此法适宜于书写两寸见方的字。

（3）悬肘法。悬肘法是指手腕与肘部均离开桌面，整个手臂悬空的方法。一般是站立书写时使用。此时，手指与掌心均垂向纸面，便于大幅度的进退运转。此法适宜于写大楷或行、草书。

（三）运笔法

（1）起笔与收笔。起笔和收笔是决定点画形态美丑成败的关键。①起笔的基本方法是"逆锋起笔"，即朝着笔画应走方向的反向下笔。逆锋起笔，既可以理解为起笔时藏锋，又可以理解为在笔锋落纸前手腕于空中作逆向而短促的起笔动作。逆锋起笔写成的笔画形态，既可以是圆笔，又可以是方笔。此外，还有顺锋、露锋起笔的。②收笔的基本方法是"回锋收笔"，即笔锋运行到点画末端，向行笔走向的反向往回带笔。回锋收笔时，不仅要通过顿挫来完成回锋，也要求行笔至笔末端时，手腕借下行力量而反向一缩的瞬间回力来完成回锋。

（2）中锋与侧锋。①中锋也称正锋，是学习书法运笔的关键技法之一。其要求行笔时，始终将笔的锋芒保持在笔画的中心线上。这是书法初学者在学习运笔时必须重视的关键环节，并且历代书法家也都非常重视，他们均强调中锋行笔的关键在于笔直。中锋运笔时，会使更多的墨汁随笔尖的中心锋芒流注、浸润到线条中心，再借助纸墨相生的作用，使墨汁从线条中心向两边扩散，于是呈现出中心墨色浓郁、两侧墨色浅淡的效果，且偶有疏空或边毛，使笔画线条有了变化，从而显得自然稳重、流畅舒展，以达到"入木三分""力透纸背"的审美效果。②侧锋是与中锋相对而言的。其要求书写时倾斜笔杆，使笔尖的中心锋芒落在线条的一侧，而不在线条的中央。侧锋写字的效果是锋棱外露，点画峻峭灵动，但若用得不当，则会导致一边充实浓郁，一边苦涩偏薄的结果。书法创作中，中锋、侧锋一定要交互使用，中锋以显遒劲，侧锋以增妍美，两者并用能使书法作品达到具有丰富艺术意趣的审美效果。

（3）藏锋与露锋。①藏锋是指在起笔和收笔之处不露锋芒的一种运笔方法。起笔藏锋是指写字时的笔锋放在线条的稍后部分，落笔时先与笔画的走向相反，然后才与笔画走向一致，即所谓"欲右先左，欲下先上"；收笔藏锋是指在书写时收笔处向回带笔，避免有虚弱的锋芒外露。②露锋是指笔画的起笔和收笔处露出笔锋的运笔方法。点画在起笔处露出锋芒，不用逆锋，所以也叫"顺锋"起笔。在收笔处露锋时，要将笔锋渐渐提起，不用回锋。藏锋是与露锋相对而言的，藏锋和露锋是一对矛盾统一体。藏锋使笔画浑融含蓄、力聚神凝，意蕴浑厚沉着、柔韧多力；露锋则使笔画精神外跃、锐利挺拔，纵逸飞动。书法创作时，藏锋与露锋两者各有妙用，相辅相成。

书法作为独特的传统艺术，其艺术的物化形态就是用笔来书写线条、结字造型的。书法艺术正是通过这种物化的手段，达到创造意境、表达感情的作用。正所谓"书法之妙，全在用笔"，一篇书法作品的好坏，关键就在用笔技巧的掌握，而这也是能够写好一幅作品的基础。

三、墨法

墨法，亦称画法、用墨之法，用墨是书法技法中的一个重要组成部分，历来为书法家所重视。董其昌称："字之巧处在用笔，尤在用墨。"墨法不仅使书法增加了韵味，还丰富了笔法，由此不断改变汉字的造型，大大丰富了书法的审美元素。不仅如此，它还使得书法的现代气息不断增强，从而使得书法艺术在当代文化的转型中起着不可估量的作用。

墨法是建立在笔法基础上的独特手法，墨法活用是中国书法彰显现代气象的重要手段。包世臣在《艺舟双楫》中指出："画法、字法，本于笔，成于墨，则墨法尤为书艺一大关键矣。"墨分5色，即焦、浓、重、淡、青（与蓝绿相关的颜色都可称为"青"）。书法墨法是随着历史的发展不断演化的，在笔法相对稳定的状态下，墨色在书法中的变化是最活跃的。从王僧虔的"仲将之墨，一点如漆"到孙过庭的"带燥方润，将浓遂枯"，再到笪重光的"生纸书大字墨稍淡，淡则笔利"，均显示出古人对墨法的不断探索并最终将其引入书法的审美范畴之中，其中尤为突出的是明末清初书法家王铎独特的"涨墨"书法艺术（图4-1）。

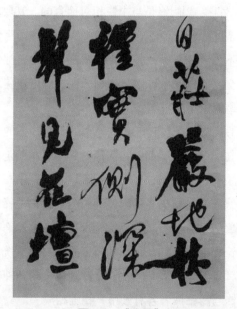

图4-1 "涨墨"

"涨墨"效果令人叹为观止。墨法已随笔法的组合变化而幻化出新的意趣，营造出另一番境界。所以，姜夔说："凡作楷，墨欲干，然不可太燥。行草则燥润相杂，润以取妍，燥以取险。墨浓则笔滞，燥则笔枯，亦不可不知也。"陈绎曾称："墨太浓则肉滞，太淡则肉薄。"周星莲也说："用墨之法，浓欲其活，淡欲其华，活与华，非墨宽不可。"除此之外，还有"飞白"书（图4-2）。这种特殊的墨法起源于东汉书法家蔡邕之"见役人以

垩帚成字，心有悦焉，归而为飞白书"（张怀瓘《书断》）。到了米芾手下，"飞白"之法又达到了一个高度。至明清时期，此法已广而用之。它主要是强调墨色在一个笔画中的虚实，也显示出这个字在通篇中的虚实。"飞白"的形成神妙莫测，一挥而就，着实令人称奇。总之，墨色的变化是自然有序，是建立在笔法基础上为通篇的丰富变化、章法的神妙契合及和谐统一服务的，而不是为墨色而墨色、为变化而变化。它既是构建和谐章法的一个"外向型"手法，同时也是作者心灵的内在需要。用得好，可谓锦上添花，妙笔生辉，也就是人们常说的"干裂秋风，润含春雨"；反之，则入俗道。

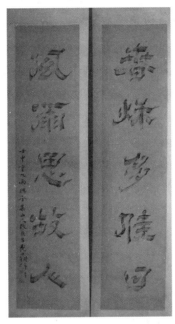

图4-2 "飞白"

纸与墨是相互生发的书写材料。孙过庭讲"纸墨相称"，也就是说，在书写前要了解什么样的纸适用什么样的墨（这里的墨指水与墨的调和状态）。生宣与熟宣的吸水性不同，自然对墨的浓淡有讲究；墨分五色，往往要在特定条件下才能纸墨生发。当然，作者的心境对墨法也起着很大的作用。此外，纸墨关系也衍生出什么样的纸写什么样的字、什么样的书体，也会导致笔法应用的变异，且生纸与熟纸对笔法的作用不尽相同。这也牵涉墨与用笔的关系。因此，笔墨与纸张应是相得益彰的。

魏晋时期的墨迹及后来出土的敦煌写经等，往往是写在麻纸上的。唐代的一些摹本常是"硬黄"，后来有了宣纸，纸张的品种也不断多样起来。于是，纸张与笔墨的关系就这样建立起来，它们交相融合，随作者的心性而极尽锋端之妙。因此，笔调变了，风格变了，意境变了，字体也变了。例如，"硬黄"纸长于表现细腻的精到笔法，擅于临摹古帖，尤其是魏晋名帖。所以，现在的一些"仿古派"常常用仿古熟纸。

在拟古方面，尽管生宣也能表现精到的笔致，但其表现的意趣和反映的精神面貌是异于古人的。由于生宣固有的、与墨产生的奇妙效果，又给了我们可以发挥的余地，所以，尽管现在的书法用纸变得多元，但生宣仍是今后书法发展的宏大空间。

墨法依据墨色分类，具体可分为四类。

（一）浓墨

用浓墨创作，给人以笔沉墨酣、富于力度之感。使用浓墨时，注意应以墨下凝滞笔毫为度，用笔必须沉劲于纸内而不能浮于纸面。浓墨在传统哲学范畴的阴阳两极中属阳极，反之，淡墨则属阴极。浓墨创作较能表现出雄健刚正的内蕴气度，笔墨沉酣丰腴、神凝韵厚、力透纸背。当需要表达一种端严、激昂、高亢的情绪时，选用浓墨可以促成这种意境的表现，颜真卿、苏轼、刘墉、康有为等书法家的书作墨迹亦是明证。

（二）淡墨

淡墨作书，予人淡雅古逸之韵，但掌握不好易伤神采，一般宜用于草、行书创作，不宜作篆、隶、正书。董其昌、王文治皆擅长用淡墨，故其书迹清淡古雅、秀逸淳和，给人飘然欲仙不染凡尘烟火的气息。使用淡墨可用清水将浓墨稀释冲淡后使用；抑或笔毫先蘸少许浓墨，再多蘸清水后运笔；抑或笔肚饱蘸清水后，笔锋蘸少许浓墨使用。

（三）枯墨

飞白、枯笔、渴笔是作者运用枯墨进行创作时较常出现的3种形态，它们能较好地体现沉着痛快的气势和古拙老辣的笔意。孙过庭在《书谱》中的"带燥方润，将浓遂枯"所指即为枯墨用法。飞白，是指其笔触特征为笔画中丝丝露白。唐代女皇武则天喜作飞白书，其亲书《升仙太子碑》碑额，笔法即为飞白书。枯笔，是指挥运中，笔毫墨干用笔迅猛摩擦纸面，笔画所呈现出的毛而不光的笔触线状，米芾善用此笔法。渴笔，是指笔毫以迅疾遒劲的笔势笔力摩擦纸面而形成的枯涩苍劲的墨痕，其笔触特征为疾中带湿，枯中有润，似干而实腴，古人称之为"干裂秋风"。枯墨宜于表现苍古雄峻的意境，适用于这类风格特点的篆、行、草书的创作。

（四）润墨

润墨指润泽的墨色从点画中微微浸润晕化开来，古人形容这种富于韵味的墨法为"润含春雨"。由于墨之润滋，故润墨行笔需快捷灵动，不可凝滞，于墨色晕润中使点画丰腴圆满而富有韵致。王铎喜用润墨，并创立了独树一帜的"涨墨"法。林散之先生融会书法、绘画、诗词韵律之理，妙用润墨创作出许多潇散逸仙的书法佳作，成为后人取法的又一墨法经典。润墨适宜于表现外柔内刚、劲秀峻爽的意境，此类风格的行、草书创

作均适用。

四、结体

一幅成功的书法作品，笔法和字法是主要的，是书法美的基础，但单独的笔画美不能直接构成书法的美。如果字的排列如一堆乱柴火，似一盘散沙，必然会使人眼花缭乱。以汉字为表现对象的书法艺术是以整个字出现的。因此，以笔画为组成材料的汉字结体美是极为重要的。"用笔何如结字难，纵横聚散最相关。"这句话出现在当代书画家启功先生的《论书绝句》中，意思是说写字的时候，如何掌握字的结构是最难的，每一笔的位置应该放在什么地方、每一个字的笔画应该如何结构是最重要的。这个道理很简单：再优美的笔画，只有附着在合理的"骨架"上才能"锦上添花"。假如结构先已"失常"，就是用了王羲之、颜真卿的笔法，字也无法组合成漂亮的造型。"一从证得黄金律，顿觉全牛骨隙宽。"（启功《论书绝句》）这句话的意思是说一旦掌握了结构的规律，写字的时候就会像庖丁解牛一样游刃有余、挥洒自如。"黄金律"是启功先生总结出的一套不同于传统的、把米字格的中心点作为字的重心的结字方法，它是把一个正方形方格横纵各画十三个正方形小方格，字的重心在"其上其左俱为五，其下其右俱为八"的四个交叉点上。启功先生认为每结一字若都能根据"黄金律"的要求，将每一笔的位置放在该放的地方，严格做到"每笔起止，轨道准确"，则写出来的字不仅体势舒展、端庄稳重，而且能够获得合适的透视角度，便于布置字面的疏密虚实，增加体势的立体感，避免出现四平八稳的僵硬和呆板。在启功先生看来，学习书法的人一旦掌握了"黄金律"，就像庖丁掌握了牛的骨隙，提笔写字，神到、手到，字也就自然而成了。

"以正为奇；故无奇不法；以收为纵，故无纵不擒；以虚为实，故断处皆连；以背为向，故连处皆断。"这是清代书法家王澍在《论书剩语》中对运笔的"欹"与"正"的论述。"欹"与"正"相对，指书法作品的朴实有致、端庄严谨和灵活多变的巧妙安排及其相互结合的变化而又统一的艺术效果。一味地追求端正则乏味，一味地求欹又会失态度，应该是正中求欹、平中求变，把握好分寸才能奇正相生。这就要求书者既受文字规范组成形式的约束，又要创作出多样变化千姿百态。"决谓牵掣也，补谓不足也，损谓有余也，巧谓布置也。"（梁武帝萧衍《观点钟繇系书法十二意》）这句话的意思是说用笔略轻而快，就不会怯滞。不足之处，自然当补，有余必当减损，落笔结字，要合理布置。

"当疏不疏，反成寒乞，当密不密，必至凋疏。"这是姜夔关于书法结构的论述。书法从疏朗中能见风姿神韵，从结密中能见老练厚实，该疏的疏，该密的密，要安排得停匀妥帖才妙。如果该疏的写密了，反而变成一幅寒酸相，字就显小气；而该密的写疏了，也会像落叶之木一样而疏散凋零。所谓疏密，就是指在处理字形的时候，强调字内点画

疏密对比的结字方法。"疏处可使走马，密处不使透风，常计白以当黑，奇趣乃出。"（包世臣《艺舟双辑》）字法中的"计白以当黑"，是指将字里行间的空白处当作笔画来安排，务必使密者更密，疏者更疏，疏密对比强烈。

"布白"是书法艺术的一门修养性的学问。线条之外的空白，其实也是一种"形"，虽然眼睛看不见，但是心灵却可以感受到它的存在，并且也和书法的线条一样，隐藏着某种深刻的情思。"布白"与纸张原有的"白"相比，已发生了质的变化，它使得书法艺术内涵丰富、充实，艺术空间得以延伸，艺术表现力得以增强。笪重光认为："黑之量度为分，白之虚净为布。"意思是，在整幅作品中，各字各行各有所占的地位，要讲究黑白分布。黑处的实，白处的虚，各安其位。讲究虚实分布要从虚处着眼，正所谓"计白以当黑"，实处之妙皆由虚处而生。

"疏处平处用满，密处险处用提。"这句话出自明末清初书法家宋曹的《书法约言》，意思是疏朗空白处下笔要饱满厚实，紧密处要用提笔，这样才不显闭塞。饱满厚实之处用肥笔，提的地方用瘦笔。而太瘦就显得枯槁干瘪，太肥又显得浑浊臃肿。

（一）主与次

作字者必有主笔，为余笔所拱向。主笔有差，则余笔皆败，故善书者必争此一笔。每字中立定主笔。凡布局、势展、结构、操纵、侧泻、力撑，皆主笔左右之也。主笔有负载、笼盖、贯穿、包孕其他点画的任务，有此主笔，四面呼吸相通。主笔也最能体现、强化这个字的神态风姿。而次笔的职责是强化、辅助、丰富主笔的活动。主次相辅相成，才能使整个字显得饱满、茂密。而且，主笔还有一个重要职责，是使字与字产生亲密呼应关系。

（二）欹与正

"欹"与"正"在结体的变化中起着很大的作用。字要写得生动有致，"欹"与"正"的关系处理得恰到好处是至关重要的。"正"指点画的横平竖直、部首偏旁之间的高低相当、大小匀称，"欹"指出现新姿异态，体现精神风貌。"欹"与"正"在每一个字中总是互为依赖地存在着。没有平正之笔的稳定之态，显不出欹侧之笔的生动之美；没有欹侧的姿态，就感觉不到平正的重要。笔笔平正固然呆板，笔笔欹侧，则字形堕落。处理好"似欹反正"的关系，才能达到矛盾统一，取得新的和谐。

（三）违与和

书法作品中字的长短、粗细、方圆参差不一，互不相同，即为"违"。而每个字的每一笔的用笔方法、形态姿势等，无不深深地影响、启发着字的各个点画，就达到了

"和"的境地。和而不同，在统一中求变化，在整体中管局部。"违而不犯""和而不同"是矛盾的统一，具有灵活的辩证关系。一般说来，静态的书体如篆、隶、楷的结体偏于"和"，动态的书体如行、草的结体偏于"违"。风格温雅的书法，结体较"和"；风格豪放的书法，结体较"违"。

五、章法

章法是书法作品重要的构成因素和表现手段。章法与笔法、结体一起构成了书法艺术的三要素。这正是书法作为一种艺术门类有别于日常写字的一个重要标志。章法就是安排整幅书法作品中字与字、行与行之间既和谐统一，又富于变化，使一幅字显现出整体美的法则。不同的字体有不同的美。

为章之道、谋篇之意如列阵之法，聚而成阵，解而为士。要把单独的字贯穿为一个有机的统一体，除了刚刚讲到的要遵循统一、和谐、儒雅的原则外，还须使字与字之间、行与行之间首尾呼应、上下相接、气脉通畅，若行云流水、自然天成，而不是机械地、呆板地进行拼凑。

孙过庭在《书谱》中说："篆尚婉而通，隶欲精而密，草贵流而畅，章务检（简）而便。"意思是，篆书崇尚婉转圆通，隶书须要精巧严密，今草贵在流畅奔放，章草务求简约便捷。不同书体都有不同的形质与情性。苏轼说"真书难于飘扬，草书难于严谨。"这句话指的是写楷书时，不仅点画要精到，更重要的是把点画写得和谐、优美、有趣味、有神态，真书写得灵动。这也就是说，点画中写出使转的精气神来。反过来，"作草如真"，就是指写草书绝不能忽略点画，使转中要体现出点画的意味。书法是创造的艺术，其构件就是虫篆、草隶、八分，各种书体都可以相互借鉴，从而形成视觉美感。但这种创造并不是随意的、杂乱无章的，而是有规则的。规则之一便是："一点成一字之规，一字乃终篇之准。"这是孙过庭在《书谱》中对书法章法、谋篇及布局进行的高度概括。章法、布局，不是大杂烩，其中要贯穿着一种主调，一种统一而协调的风格。落下第一笔，便奠定了一个字的主调，而第一个字也就确定了整篇的主调。主调确定了，便要严格按照相应的章法来完成全篇。章法是书法作品重要的构成因素和表现手段。因此，只有懂得了章法才算是懂得了书法，而且每一字每一笔都要按照章法行事才可以，否则就会"差之一豪，失之千里"。在孙过庭看来，用笔和布局都是书法的基础。而要想实现笔法布局精准熟练，就必须长期不懈地观察、模拟，把古人用笔的"规矩"了然于胸。而且所有的发挥都应该建立在"规矩"之中，然后才能循序渐进。

虚实分布不仅要看到有字、有行的实处，也要看到无字、无行的虚处。临摹时，在整体章法上要注意原法帖的字间行距、奇正关系、润燥疏密等因素。书法创作中，"黑之量度"由于真实，相对来说易于把握；而"白之虚净"则需要书法家对墨迹进行一种理

性约制。

刘熙载说："古人草书，空白少而神远，空白多而神密。"意思是，空白少的地方，精神不堵塞，充斥着郁勃之气，表现出幽远之韵味；章法疏朗之处或刻意留下的大片空白，则代表着神韵和生气之所在。虚与实是相互对立的矛盾体，任何一方的失控都会使矛盾突出。太虚则疏，太实则闷。但虚实是相对而言的，没有虚就无所谓的实。

（一）主次之分

书法创作，当先从正文的文字内容入手，主位既定，宾从就可以围绕主体生发，或藏或露，或即或离，目的总在丰富其空间，充实其层次，如众星拱月一般，烘托得主体形象愈见突出，愈见完美。一幅作品之中必须有主有宾，才能集中丰富，统一而有变化。

（二）均变之衡

端庄持重，是人之一美，也是作品之一美。如果一味求奇，失去安详稳定，就会使人感到不适，所以书法之章法不可以不求平衡。只有在机变中寻求平衡，在不平衡中求出平衡，才是构成美感的、具备艺术价值的平衡，所以书法的章法，先须求变，而后求均，先须求奇，而后求稳，如此才能化腐朽为神奇，将寻常的现象转换成艺术审美形象。"正局须求奇，奇局终须正"，大局平正的，就要求得局部的奇险，才正而多变；立势奇险的，局部形象就要端正，才险而复安。

（三）节奏之美

艺术之美，不论是闻于音，成于形，见于色，总须有长短、起伏、刚柔、明暗、迟速、润燥等现象的交替配合，才能悦于耳目，感人心智。这种交替配合所产生的效果，就是节奏感。节奏感是一切艺术共有的美感。书法节奏感，既存在于色彩（浓、淡、枯、润、焦）之中，也可见于章法之内。色彩之中，色度的明暗、色相的冷暖、色块的大小方圆等，都是产生节奏的因素；章法之中，疏密聚散、大小曲直、圆缺参差等，都是产生节奏的原因。这些方面配合得好、运用得成功，作品的节奏感就分明而优美；反之，作品就平淡而乏味。

（四）疏密聚散

书法作品有疏有密、见聚见散，便主次分明、藏露互见。密处不可壅塞，要小有漏透，极密处隙光线，便是灵穴来风，所以"密叶间疏枝""大疏间小密"，疏散之下，也要有某些比较集中的地方。这样就相互接引，彼此呼应，既有集中，又有变化。

（五）大小曲直

大与小、曲与直，是任何构成美感的形式所必有的组成因素之一。大小对比，曲直

互见，无处不有，它是自然美的体现，也是艺术美的需要。大是合，小是分，大是统一，小是变化。以大抱小，于整体中求变化，以小破大，于丰富中求统一。曲是柔，直是刚，曲是圆，直是方，有曲有直，刚柔相济，方圆互映；曲是滞，直是畅，曲是变，直是正，畅滞相生，正变交出，奇正相依，刚柔互映。

（六）圆缺参差

一件作品，大而言之，在整体布置上应有圆有缺，参差错落，似行草的乱石铺路，皆应避免出现整齐的平行线或机械圆弧状，当然也不要有物必求差缺，以免不是呆板便是零残。参差之间，也要求变，大参小不能等同。有时要在整体中求参差，有时又当于参差中求整体。小而言之，在具体形象上，同样要有圆缺参差之致，才能耐玩、耐品。

（七）开合呼应

书法章法之始，先铺张文字内容，占据作品空间，展现立意内容，然后逐渐充实其层次、修正其形象，使结构完整且内容充实，因此见神韵、见意境，这是作书程序上的开合。书法章法如拳击，手足要放得开，收得拢，立得稳重，起得轻捷，往复连环，离合相扣，才横去竖来，应接自如，立于不败。开合与呼应，看似不同，实则都由同一境界中生出，呼应来源于开合，体现在顾盼。把握了开合呼应之道，也就把握了通向作品神情意态之门的钥匙。

（八）从顺自然

书法作品对于尽量保持、利用自然美的魄力，像"屋漏痕"一样，消除人意人力的痕迹，有着非常重要的意义。书法作为人的主观活动，思接千载，视通万里，郢匠挥斤，出入绳矩，是必要的。布局经营之中，知法知人，知物知天，不使一时一际之身观局限，泯灭了物、我的真性，在主客观的交感之中，自然成章，意出由我，形铸在天。作品经营立意，全由自己主见，不袭乎他人，不囿于自然，而其间具体形象，则尽量保留自然风貌，不过多雕琢，不勃生理。一切布置都要见其天然本性，不可因奇求奇，强扭硬掐，繁雕缛琢。

（九）空白之义

章法布白之奥妙，就在于"计白以当黑"，即书写点画线条时，不单考虑线条的颜色，实际上，黑线条在白纸上已产生了黑白分割，黑多则白少，黑少则白多，其效果是不一样的。另外，要追求布白之变化，即疏密、斜正、曲直、方圆。

课后实践

选择经典书法作品进行临摹。

书法创作

学习目标

- **知识目标** 了解各种书体的基本知识，能够指出不同书体之间的差异性。
- **能力目标** 了解作品正文与落款钤印的关系，掌握完成一部作品的基本要素。
- **素质目标** 培养解放思想、开拓进取、求新求变的创新思维。同时，坚持和运用马克思主义唯物辩证法的观点分析问题，以动态的、发展的眼光把握事物的发展与联系。

思政小课堂

创新是一个民族进步的灵魂，是一个国家兴旺发达的不竭动力。书法学习不仅需要继承传统，用古人经验为自己"铺桥"，并且在汲取后还需"过河拆桥"。面向时代，要学会自己独立思考和取舍。本章旨在使书法学习者以"时代风气的先觉者、先行者、先倡者"的姿态解放思想、开拓进取、求新求变，同时坚持和运用马克思主义唯物辩证法的观点分析问题，以动态的、发展的眼光把握事物的发展与联系，学会在日常生活中因时而变、顺势而为，应势而谋。

第一节　创作形式

一、横幅

横幅，也称横批，是指将宣纸横向自右至左书写，宽度大于高度，作品字数可多可

少，其形制多用于题写吉语、文房斋号、匾额等，且更适宜表达雅致的意趣（图 5-1 至图 5-3）。

图 5-1　横幅（一）

图 5-2　横幅（二）

图 5-3　横幅（三）

二、中堂

中堂是竖行书写的长方形的作品（图5-4、图5-5），尺寸一般为整张宣纸。作品要注意正文与落款的主次关系，落款切忌喧宾夺主。布局应留出余地，款的底端一般不与正文平齐。

图5-4 中堂（一）

图 5-5　中堂（二）

三、对联

对联，又称楹联，一般来说右为上联，左为下联，上、下联应单行居中竖写（图 5-6 至图 5-9），如遇十字及以上的对偶句，则宜写成双行或多行，可按照上联从右向左、下联从左向右的书写顺序安排章法（图 5-10 至图 5-11）。上、下联字的位置要讲求平行，注意处理好一联内上下字的大小、疏密、收放变化的关系；上、下两联之间讲求呼应，要使二者成为一个整体。

图 5-6　对联（一）

图 5-7　对联（二）

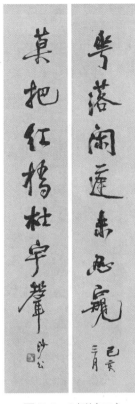

图 5-8　对联（三）

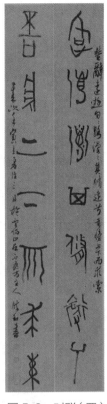

图 5-9　对联（四）

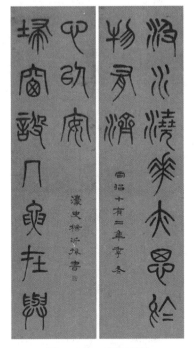

图 5-10　对联（五）

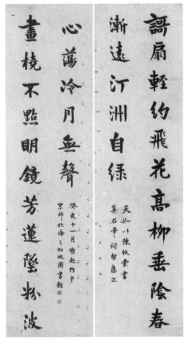

图 5-11　对联（六）

四、条幅

条幅是竖行书写的长条作品，一般为整张宣纸对裁（图 5-12 至图 5-15）。创作时要注意正文与落款的主次关系，款的底端一般不与正文平齐。印章要小于款字，盖印应盖于款字下方或左侧。

图 5-12　条幅（一）

图 5-13　条幅（二）

图5-14 条幅(三)

图5-15 条幅(四)

五、条屏

条屏是指由多个条幅组成的书法作品,通常是四、六、八、十偶数搭配而成(图5-16、图5-17)。在书写形式上,既可单独条幅成文,以多个内容组合为条屏;也可通篇一文,分不同条幅书写。书体通常是同一书体,也可以是分写为多种书体。

图5-16 条屏(一)

图 5-17　条屏（二）

六、斗方

斗方通常是指整张宣纸对裁成两份书写的正方形作品，其篇章布局强调上下左右、大小疏密、开合呼应及节奏变化等（图 5-18 至图 5-21）。

图 5-18　斗方（一）

图 5-19　斗方（二）

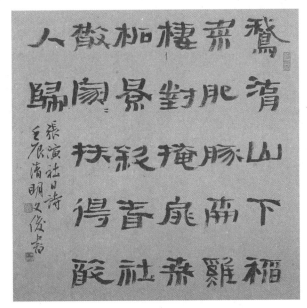

图 5-20　斗方（三）

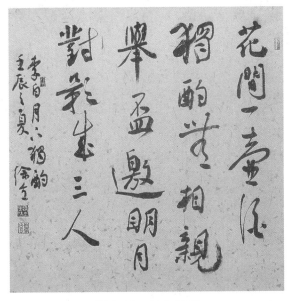

图 5-21　斗方（四）

七、扇面

　　扇面常见形式分为折扇（图 5-22 至图 5-24）、团扇（图 5-25）两种。折扇扇面形状上宽下窄，创作时通常横向从右至左书写二至四字，收放有度，还可竖向长短错落书写。落款数行小字在正文左侧，印章宜小于正文。团扇扇面形状为圆形，章法比折扇更加自由，可沿圆形布满扇面，可取中间排列成方形，可半方半圆，也可只写一个单字。创作时，讲求通篇变化中有呼应，注重局部与整体的和谐统一。

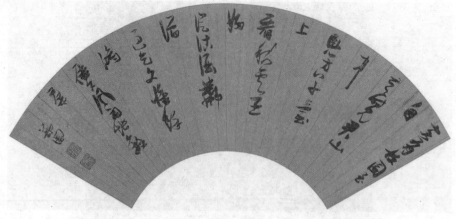

图 5-22　折扇（一）

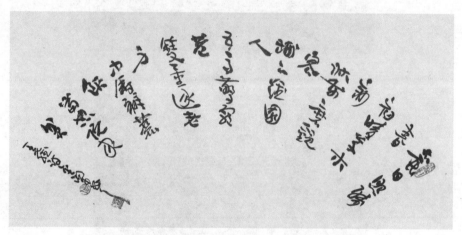

图 5-23　折扇（二）

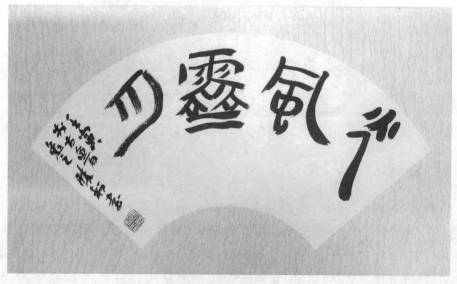

图 5-24　折扇（三）

图 5-25　团扇

八、长卷

长卷指形制扁长、适宜卷放收存的竖版书法作品。其内容通常是字数较多的诗词、长歌，长度不受限制，前面往往有引首题款，结尾还加题跋等（图 5-26）。

图 5-26　长卷

第二节　落款与钤印

　　落款源于"款识"，又称"铭文"，原本指古代钟鼎等青铜器上铸刻的文字，后来泛指在各种器物上记录下的该器物制作成因、时间、地点、工匠、姓名、作坊名称等的文字，再后来引用为书画作品的款识。书法落款是书法作品的重要组成部分，是指作品正文以外书写的文字。好的落款不但能够对整幅书法作品起到锦上添花的作用，还能够弥补正文章法的某些不足。书法落款包括正文题目、内容出处、赠送对象、创作缘由、创作时间、创作地点、作者姓名字号，甚至包括书写环境或气候、作者心情等。落款有上款、下款之分，作者姓名称为下款，书作赠送对象称为上款。上款一般不写姓只写名，以示亲切，如果是单名，则姓名同写。在姓名下还要写上称谓，一般称"同志""先生"，再下面写"正之""正书""指正"或"嘱书""嘱正""雅正""惠存"等。上款可写在书作右上方或正文结束以后，但上款必须在下款的上方，以示尊敬。落款一般不与正文齐平，可略下些，字比正文小些。

一、落款的形式

　　传统书法的落款没有固定的格式，也无绝对的位置，它是与正文互为关联的。狭义的落款就是署名。前人有名、有字、有号，署名时多用名、号，不用字。因为字是供别人称呼的，自己称字有伤风雅。比如苏轼（字子瞻）书信署名，作"轼白""轼顿首"均可，但不会用"子瞻"二字。书法落款又有"单款"和"双款"的说法。只写下款，称为单款；既写下款，又写上款，称为双款。

　　单款按款字数量多少，可分为短款和长款两种。短款也称为穷款，只署名。长款，又叫全款，像唐代书法家欧阳通书《道因法师碑》署"奉义郎行兰台郎渤海县开国男骑都尉欧阳通书"，长达20字，其结衔、郡望、姓名、表字俱全。这是署款中最正规的一种写法，一般用于非常正规的场合，如碑刻、墓志铭等。有的长款源自作者创作这幅作品的起因、感想，一般文句情真意切，令人感慨，不但起到平衡作品虚实轻重关系的作用，更让人从作品中体味出作者的学问修养和品位。

　　对联落款，一般情况下，上款写在上联的右边，下款写在下联的左边。上款一般写联句的出处，如是赠送作品还须写明赠送对象的名或字号、称谓等。下款写书者的姓名、字号及时间、地点等内容。上款是顺着正文自右而左地写在上联的左下边，而下款是顺着正文自左而右地写在下联的右下边，如果落款文字稍多还可作多行书写。落款的形式可以根据书法作品整体效果做不同变化，但不宜偏离。

二、作品正文与落款的关系

(一)大小关系

在书法创作时，要注意正文与落款的主次关系。落款字体一般要小于正文，要使它们之间主次有别，相映生辉。落款可写在正文的末行下方，在布局时就留出余地，款的底端一般不与正文平齐，以避免形式死板。落款也可以在正文后面另占一行或数行，上下均不宜与正文平齐。

(二)字体关系

在书写过程中，有时会根据正文字体情况和书写者所擅长的书体落款。正文为篆书（包括甲骨文、金文），落款则以行书、草书、小楷书为宜。正文为隶书，落款则以楷书、行楷、行草为宜。从上面情况看，用行书、行草落款较为普遍。如用甲骨文、金文作为正文，有时会用楷书或行楷对正文文字进行注释，这种形式既方便观书者清楚内容，又能增加作品的观赏性。如近现代书画家黄宾虹《篆书联》的上款即释文"韦孟五言作清咏，晋唐八法为工书"，下款为"癸未之冬潭滨黄宾虹集古籀"。

(三)虚实关系

落款字数少，易虚（短款），字数多，则易实（长款），虚实不协调易造成松散或拥塞。书法家应根据书写内容做适当调整，使落款字体虚而不散，实而不挤。董其昌在《行草书唐诗册》的最后一页仅写"思翁"（董其昌号思翁）二字，通篇观赏，闲散简淡、清雅隽秀之气扑面而来。

三、常用落款用词

(一)称谓

（1）长辈：吾师、道长、学长、先生、女士。

（2）平辈（或小一辈）：兄、弟、仁兄、尊兄、大兄、贤兄（弟）、学兄（弟）、道兄、道友、学友、方家、先生、小姐、法家（对书画或某一方面有专长之称）。

（3）关系较亲密：学（仁）弟、吾兄（弟）。

（4）老师对学生：学（仁）弟、学（仁）棣、贤契、贤弟。

（5）同学：学长、学兄、同窗、同砚、同席。

(二)上款客套语或敬辞

雅赏、雅正、雅评、雅鉴、雅教、雅存、珍存、惠存、清鉴、清览、清品、清属、

清赏、清正、清及、清教、清玩、鉴正、敲正、惠正、赐正、斧正、法正、法鉴、博鉴、尊鉴、法教、博教、大教、大雅、补壁、糊壁、是正、教正、讲正、察正、请正、两正、就正、即正、指正、鉴之、正之、哂正、笑正、教之、正腕、正举、存念、属粲、一粲、粲正、一笑、笑笑、笑存、笑鉴、属、鉴、玩。

（三）下款客套语或敬辞

（1）书法题款用：敬书、拜书、谨书、顿首、嘱书、醉书、醉笔、漫笔、戏书、节临、书、录、题、笔、写、临、篆。

（2）绘画题款用：敬、敬赠、特赠、画祝、写祝、写奉、顿首、题、并题、戏题、题识、题句、敬识、记、题记、谨记、并题、跋、题跋、拜观、录、并录、赞、自赞、题赞、自嘲、手笔、随笔、戏墨、漫涂、率题、画、写、谨写、敬写、仿。

（3）篆刻边款用：刻作、记、制、治石、篆刻。

（四）书法作品落款时间的农历传统雅称摘要

一月：孟春、初春、上春、端月、初阳、端春、孟陬、春阳、首阳、肇春。

二月：仲春、仲阳、仲钟。

三月：季春、暮春、契月、花月、晚春、嘉月、蚕月。

四月：孟夏、初夏、首夏、维夏、槐夏、余月、清和月。

五月：仲夏、超夏、榴月、蒲月。

六月：季夏、晚夏、杪夏、暑月、荷月、极暑、且月。

七月：孟秋、初秋、少秋、新秋、肇秋、初商、兰月、凉月、相月。

八月：仲秋、仲商、桂月、壮月。

九月：季秋、暮秋、晚秋、杪秋、杪商、季商、季白、菊月、咏月、玄月、穷秋。

十月：孟冬、初冬、上冬、阳月、坤月、吉月、良月。

十一月：仲冬、子月、葭月、畅月。

十二月：季冬、暮冬、杪冬、穷冬、严冬、严月、嘉平月、腊月、除月。

四、钤印

（一）钤印的历史

钤印指盖印章。印章分朱文印和白文印两种。朱文印又称阳文，即字是凸出的，印在纸上字是红色的；白文印又称阴文，即字是凹陷的，印在纸上字是白色的。从印章的内容来分，又有姓名印、斋号印及闲章。一般在落款人名后盖一姓名印，若嫌空还可再加盖一斋号印。不可连盖两方同一内容的姓名印，可盖一方姓印，一方名印，且往往是

一朱一白。为了使书作上下前后呼应，往往在书作右上方再盖一起首印，又称引首印。初学者闲章的内容可选"学海""求索""学书"等。印章的大小与书作大小及所书字体大小相关。一般大幅书作落款字大，印亦大；小幅书作落款字小，印亦小。

（二）用印方法与忌讳

书画上落款盖印，不可以印比字大。大幅盖大印，小幅盖小印，理所当然。国画直幅落款字下盖印，直下底角，不可再盖压角闲章。如右上落款，左下角可盖闲章，左上落款，右下角可盖闲章。如上款字印接近下角，闲章就不需要盖了。国画横幅落款，左右两头角边不可盖闲章。右上落款，左下角可盖方形闲章，左下落款，右下角可盖方形闲章。此处如不需要盖闲章而勉强盖上，反而弄巧成拙。长方形、圆形、长圆形闲章，不可盖在下角方形压角闲章处。方形闲章不可盖在书画上端空白处，否则就喧宾夺主了。国画直幅落款字行的末行末字，与他行字长短不可整齐，盖印亦如此。盖二印，一方形，一圆形，不可匹配，同形印可匹配；盖二印，一大一小不可匹配，同样大小可匹配；盖二印，一长方形，一椭圆形，不可匹配，同形印可匹配；盖二印，上阳文，下阴文，不可匹配，而上阴下阳可匹配；盖二印，上阳文，下阳文，不可匹配，而上阴下阳可匹配；盖二印，上阴文，下阴文，不可匹配，而上阴下阳可匹配。落款盖印之下，不可再题字，因为印章上下有字掣肘，就失去自然现象。已经落款盖印字画，款后不可再落上款赠人，否则就失敬了。花头、鸟尾、树枝、山顶上，不可落款盖印。匠刻印章不可用于书画上，需用艺术篆刻家所刻石章最佳。普通印不适用于书画上，要用八宝印泥。盖二印，距离不可太远太近，相隔一个印距离正好。盖二印，印文、章法、刀法各异者不可匹配，要用相同刀法所刻印章。画上不可题打油诗，一来会被识者奚落，二来作品会被贬为低俗。上款上端不可盖闲章，压在人名头上，很忌讳，一来失礼，二来破坏了画面。盖压角闲章不可太小，宣纸四开，用方形石印，大约3厘米比较适中。盖压角闲章不可盖二方上，一方正好。印与边距离约1.5厘米为适中。落款字下不盖印，而偏要盖在款字左右，会导致款脱离字行，而成画外物，但特殊情形例外。书画上不可盖上劈头大印，否则即成巨印炸弹，毁了美丽的画面，令人看了很恐怖。小画不可题大字，大画不可题小字。小空不可题字多，大空不可题字少。书画上的姓名印不可连盖叁印以上，应盖二印或一印为妥。书画上下左右不可任意盖印。盖多不当，不如少盖。印章印泥不佳，倒不如不盖。盖二印，不可东倒西歪，如何盖、用力轻重、印章印泥保养等要潜心研究。画上不可题粗俗字题，否则就影响画面美感而未能免俗了。书法四联首幅，右上可盖印首小长形章，其余不可盖，如统统盖上，行气就破坏了。

课后实践

1. 完成一幅书法作品创作。

2. 书写一篇关于书法创作心得的小论文。

参考文献

［1］　卢辅圣.中国书画全书［M］.2版.上海：上海书画出版社，2009.

［2］　纪昀.武英殿本四库全书总目［M］.北京：国家图书馆出版社，2019.

［3］　陶宗仪.书史会要［M］.杭州：浙江人民美术出版社，2019.

［4］　朱谋垔.续书史会要［M］.杭州：浙江人民美术出版社，2019.

［5］　厉鹗.玉台书史［M］.杭州：浙江人民美术出版社，2012.

［6］　震钧.国朝书人辑略［M］.上海：上海书画出版社，2020.

［7］　卞永誉.中国古代书画人物编年［M］.北京：国家图书馆出版社，2008.

［8］　潘伯鹰.中国书法简论［M］.上海：上海人民出版社，1981.

［9］　包备五.中国书法简史［M］.上海：上海书画出版社，1983.

［10］钟明善.中国书法简史［M］.石家庄：河北美术出版社，1983.

［11］吕更荣.中国书法简史［M］.南京：江苏古籍出版社，1987.

［12］腾西奇.中国书法史简编［M］.济南：山东教育出版社，1990.

［13］张光宾.中华书法史［M］.台北：台湾商务印书馆，1984.

［14］萧燕翼.书法史话［M］.北京：中华书局，1984.

［15］欧阳中石，金运昌.中国书法史鉴［M］.北京：中共中央党校出版社，1993.

［16］丛文俊.中国书法史［M］.南京：江苏教育出版社，2007.

［17］邓散木.书法学习必读：续书谱图解［M］.北京：人民美术出版社，1989.

［18］祝嘉.祝嘉书法书论［M］.广州：广东高等教育出版社，1992.

［19］潘运告.中国书画论丛书［M］.长沙：湖南美术出版社，1997.

［20］马国权.书谱译注［M］.北京：故宫出版社，2011.

［21］熊秉明.中国书法理论体系［M］.北京：人民美术出版社，2011.

［22］王世征.中国书法理论纲要［M］.长沙：湖南美术出版社，2018.

［23］陈振濂.中国书法理论史［M］.上海：上海书画出版社，2018.

［24］邓散木.邓散木图解续书谱［M］.上海：上海人民美术出版社，2018.

［25］陆明君.中国书论辞典［M］.长沙：湖南美术出版社，2001.

［26］上海书画出版社.历代书法论文选［M］.上海：上海书画出版社，1979.

［27］崔尔平.历代书法论文选续编［M］.上海：上海书画出版社，1993.

［28］华人德.历代笔记书论汇编［M］.南京：江苏教育出版社，1996.

［29］毛万宝，黄君.中国古代书论类编［M］.合肥：安徽教育出版社，2009.

［30］郑一增.民国书论精选［M］.杭州：西泠印社出版社，2011.

［31］崔尔平.明清书论集［M］.上海：上海辞书出版社，2011.

［32］华人德，朱琴.历代笔记书论续编［M］.南京：江苏教育出版社，2012.

［33］启功,王靖宪. 中国法帖全集［M］. 武汉：湖北美术出版社，2002.

［34］刘正成. 中国书法全集［M］. 北京：荣宝斋出版社，1992.

［35］李克. 中国书法全集［M］. 北京：北京联合出版公司，2013.

［36］沙孟海. 中国书法史图录［M］. 上海：上海人民美术出版社，1999.

［37］殷荪. 中国书法史图录［M］. 上海：上海书画出版社，2001.

［38］孙晓. 中国民间书法全集［M］. 天津：天津人民美术出版社，2018.

［39］中国东方文化研究会历史文化分会.历代碑志丛书［M］.南京：江苏古籍出版社，
　　　1998.

附录

中国古代书法名家轶事

偶创飞白

蔡邕，字伯喈，陈留郡圉县（今河南省开封市陈留镇）人，东汉时期文学家、书法家，历任侍御史、治书侍御史、尚书、侍中、左中郎将等职，封高阳乡侯，世称"蔡中郎"。他精通音律，精于书法，擅篆、隶书，其所创"飞白"书体有"妙有绝伦，动合神功"之美誉，对后世影响甚大。

蔡邕不是一个闭门读书、写字的人，他经常出门旅行，为的是捕捉灵感，丰富阅历。一天，他把写好的文章送到皇家藏书的鸿都门去。在等待接见的时候，有几个工匠正用扫帚蘸着石灰水刷墙。只见工匠一扫帚下去，墙上出现了一道白印。由于扫帚苗比较稀，蘸不了多少石灰水，墙面又不太光滑，所以一扫帚下去，白道里仍有些地方露出墙皮来。蔡邕一看，眼前不由一亮。他想，以往写字都是用笔蘸足了墨汁，一笔下去，笔道全是黑的。要是像工匠刷墙一样，让黑笔道里露出些帛或纸来，那不是更加生动自然吗？想到这儿，他一下来了情绪，交上文章后，立刻奔回家去。准备好笔墨纸砚，想着工匠刷墙时的情景，他提笔就写。谁知，想起来容易，做起来就难了。一开始不是露不出纸来，就是露出来的部分太生硬了。他一点儿也不气馁，一次又一次地尝试。最终在蘸墨多少、用力大小和行笔速度等各个方面，都掌握好了分寸，写出了黑色中隐隐露白的笔道，使字变得飘逸飞动、别有风味。

羲之逸事

入木三分

王羲之，字逸少，琅琊（今山东临沂）人，后迁至会稽山阴（今浙江绍兴），东晋书法家，历任秘书郎、宁远将军、江州刺史，后为会稽内史、领右将军。其书法兼善隶、草、楷、行各体，精研体势，心摹手追，广采众长，备精诸体，冶于一炉，后人称其为"书圣"。

有一天，他把字写在木板上，拿给刻字的人照着雕刻。这个人先用刀削木板，削了一层又一层，发现笔迹竟然透进木板里有三分深度，这件事情轰动了整个京城，由此"入木三分"也就成了人人皆知的成语了。用毛笔写字在木板上，而笔迹还能透进三分的深度，除了身怀绝技的人之外，还有谁会有这种能力呢？我们可以想见这位"书圣"所写的字，笔力非常雄厚，已经到了炉火纯青的地步。

后来的人们便根据这段故事的情节，把"入木三分"用来形容人们写文章或者说话的内容非常深刻。

羲之吃墨

王羲之在五六岁的时候就拜卫夫人为师学习书法。他的书法技艺提高很快，7 岁的时候便以写字而在当地小有名气了，受到前辈的喜爱和夸奖。有一次吃午饭时，书童送来了王羲之最爱吃的蒜泥和馍馍并几次催他快吃，他仍然连头也不抬，像没听见一样，专心致志地看帖、写字。饭凉了，书童没有办法，只好去请王羲之的母亲来劝他吃饭。母亲来到书房，只见羲之手里正拿着一块沾了墨汁的馍馍往嘴里送呢，弄得满嘴乌黑。原来是王羲之在吃馍馍的时候，眼睛仍然看着字，脑子里也在想这个字怎样写才好，结果错把墨汁当蒜泥吃了。母亲看到这情景，忍不住放声笑了起来。而王羲之还不明白是怎样回事，听到母亲的笑声，说："今日的蒜泥可真香啊！"

王羲之坚持数十年如一日，勤学苦练，临帖不辍，练就了很扎实的功夫，这为他以后的发展奠定了基础，铺平了道路。

巧补对联

有一年新年，王羲之连贴了三次对联都被喜爱他的字的人偷着揭走了。临近除夕，他不得不又写了一幅。他怕再被人揭去，于是就上下剪开，各先贴上一半。上联是"福无双至"，下联是"祸不单行"。这样果然奏效，人们见他写的不是吉庆红火的内容，也就不再揭了。到了新年黎明之际，王羲之又各贴了下一半，对联就成了："福无双至今日至，祸不单行昨夜行。"路人闻之，皆击掌叹绝。

"铁门限"与"退笔冢"

智永，会稽山阴（今浙江绍兴）人，"书圣"王羲之的七世孙，号"永禅师"，隋代书法家。智永对后世书法影响深远，他所创的"永字八法"为后代楷书立下典范，所临《真草千字文》（图附-1）影响远及日本。

图附-1 智永的《真草千字文》

在智永禅师于永兴寺修行期间，很多人透过各种关系来索求他的书法作品，人来人往络绎不绝，门槛都被踩坏了，他只好将门槛用铁皮包起来，人们就笑称之为"铁门限"。智永练习书法十分用功，并且每次都将用坏的毛笔弃置在大竹篓里，经年累月竟积了五大篓，于是他作了铭文，并埋葬了这些笔头，并称之为"退笔冢"。

统一文字

李斯，楚国上蔡（今河南省上蔡县）人，秦朝著名政治家、文学家、书法家。其文章论证严密、气势贯通，洋洋洒洒，如江河奔流，并与胡毋敬等人作《仓颉篇》《爱历篇》和《博学篇》等范本，书写刻石有《泰山封山刻石》《琅琊刻石》《峄山刻石》等。

秦始皇统一中国后，丞相李斯将六国文字收集起来，存其所同，去其各异，以秦国文字为基础进行综合整理，作为官方正式标准字体使用。这是汉字发展史上第一次统一文字的运动。秦朝以前的篆书统称为大篆，经过秦始皇时期对大篆删繁就简而创制的一种书体叫小篆。小篆对汉字的规范化起到了很大的作用。小篆形体匀圆齐整，刚健流美。

"临池"学书

张芝，字伯英，敦煌郡源泉县（今甘肃省瓜州县）人，东汉著名书法家，被誉为"草书之祖"，与钟繇、王羲之、王献之并称为"四贤"。

张芝从小就爱写字。日日临写，从不间断。他每天于池边石桌上学书，学完就在院中的池水里洗刷笔砚，日子久了，池子里的清水都被墨染黑了，后人称之为"张芝墨池"，而"临池"一词也成了指代张芝刻苦练字的词语。正是因为这样苦苦求索勤奋努力，张芝才攀登上了书法艺术的高峰，成为当之无愧的"草圣"，其书也"为世所宝，寸纸不遗"。

宿夜观碑

欧阳询，字信本，潭州临湘（今湖南省长沙市）人，唐代著名书法家。他累迁银青光禄大夫、给事中、太子率更令、弘文馆学士，册封渤海县男，主持编撰《艺文类聚》，与虞世南、褚遂良、薛稷并称为"初唐四大家"。其有楷书代表作品《九成宫醴泉铭》《皇甫诞碑》（图附-2）《化度寺碑》，行书代表作品《仲尼梦奠帖》《行书千字文》，书法论著《八诀》《传授诀》《用笔论》《三十六法》。

欧阳询自幼聪敏勤学，读书数行同尽，少年时就博览古今，精通《史记》《汉书》和《东观汉记》三史，尤其笃好书法，几乎达到痴迷的程度。有一次，他在一座古庙里看到了晋代书法家索靖写的一块碑，于是勒马观看，继而拍马而去，一边走一边细品碑文，觉得笔势、神采实在是好极了，又拨转马头，回来再细细观看，之后索性卧在碑前，在那里揣摩了三天三夜，从此留下了"欧阳询宿夜观碑"的美谈。

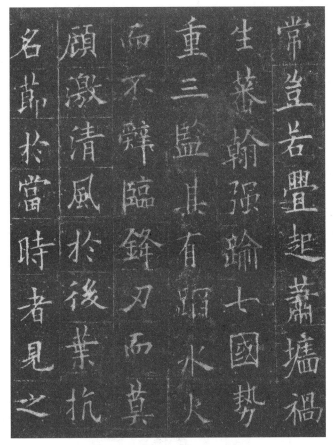

图附-2 《皇甫诞碑》拓本（局部）

唯有一点像羲之

王献之，字子敬，小名官奴，琅琊（今山东省临沂市）人，东晋外戚大臣、书法家，王羲之第七子。他历任本州主簿、秘书郎、司徒左长史、吴兴太守，累迁中书令等职，晋安帝时被追赠侍中、特进、光禄大夫、太宰，谥号为"宪"。王献之精习书法，与其父王羲之并称为"二王"。

王献之七八岁时开始学书法，师承父亲。有一次，王羲之看献之正聚精会神地练习书法，便悄悄走到背后，突然伸手去抽王献之手中的毛笔，而王献之握笔很牢，没被抽掉。王羲之夸赞他"后当复有大名"。苦练5年后，王献之捧着自己的"心血"给父亲看。王羲之没有作声，翻阅后，见其中的"大"字架势上紧下松，便提笔在下面加一点，成了"太"字，然后把字稿全部退还给王献之。小献之心中不是滋味，又将全部习字作品抱给母亲看。母亲看到了其中一幅字中的一"点"写得圆满精到、厚重有力，心中大喜，便在纸上写下两句赞语：吾儿习字费尽三缸水，唯有"太"字一点像羲之。而母亲指的这一"点"正是王羲之在"大"字下面加的那一"点"，王献之满脸羞愧，自感写字功底较比父亲差远了，便日夜研墨挥毫，刻苦临习，后来终于成为举世闻名的书法大家。

芭蕉叶上练出的狂草

怀素（僧名），俗姓钱，字藏真，永州零陵（今湖南零陵）人，唐代书法家，以"狂草"名世，与张旭齐名，合称"颠张狂素"，传世书法作品有《自叙帖》《小草千字文》纸本、《苦笋帖》（图附-3）、《圣母帖》、《论书帖》诸帖。

怀素勤学苦练的精神是十分惊人的。因为买不起纸张，怀素就找来木板和圆盘，涂上白漆书写。后来，怀素觉得漆板光滑，不易着墨，就又在寺院附近的一块荒地上种植了一万多株的芭蕉树。芭蕉长大后，他摘下芭蕉叶，铺在桌上，临帖挥毫。由于怀素没日没夜地练字，老芭蕉叶都被剥光了，小叶又舍不得摘，于是他想了一个办法：干脆带了笔墨站在芭蕉树前，对着鲜叶书写。就算太阳照得他如煎似熬，刺骨的北风冻得他手肤迸裂，他依然不顾，继续坚持不懈地练字。就这样，怀素最终成为"草书天下称独步"的一代书法大家。

图附-3 《苦笋帖》

练字"写"破被面

虞世南，字伯施，越州余姚（今浙江省观海卫镇）人，唐代书法家、文学家、诗人、政治家，历任著作郎、秘书少监、秘书监等职，封永兴县公，故世称"虞永兴""虞秘监"，与房玄龄等共掌文翰，成为"十八学士"之一，谥号"文懿"。他所编写的《北堂书钞》为唐代四大类书（我国古代大型资料性书籍）之一。

虞世南小时候跟智永禅师练字着了迷。每晚躺在被窝里时，还常常琢磨一些字的写法、气势、结构，并且一边想，一边用手指在被面上"写"，日子久了，竟把被面给划破了。

乞米帖

颜真卿，字清臣，出生于京兆万年（今陕西西安），祖籍琅玡（今山东临沂），秘书监颜师古五世从孙，司徒颜杲卿从弟，唐代名臣、书法家，官至吏部尚书、太子太师，封鲁郡公，人称"颜鲁公"，谥号"文忠"。颜真卿书法精妙，擅长行、楷，创"颜体"楷书，与赵孟頫、柳公权、欧阳询并称为"楷书四大家"，传世作品有楷书《多宝塔碑》《麻姑仙坛记》《东方朔画赞碑》（图附-4）《颜勤礼碑》《颜氏家庙碑》等，行书《争座位稿》，书迹《自书告身》《祭侄文稿》。

颜真卿为唐代三朝旧臣，忠正刚正，名重海内。可是因其廉洁自持，绝不贪枉苟取，所以衣食常不能自给。他曾写一封乞米的信《乞米帖》（图附-5）给当时的李太保，说明他拙于生产，家里食指浩繁，全家靠喝粥度日已经数月了，此刻又没米了，感到十分忧心，希望李太保看在以往的交情上，救济一些米给他。这种情景实在令人同情。

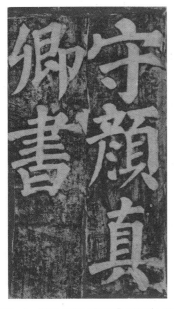

图附-4　《东方朔画赞碑》拓本（局部）

图附-5　《乞米帖》（《忠义堂帖》本）

太宗习书

李世民，唐高祖李渊和窦皇后的次子，唐朝第二位皇帝，庙号太宗，是一位杰出的政治家、战略家、军事家，开创了中国历史上著名的"贞观之治"。

唐太宗李世民常常在处理政事的空闲时间里潜心练习书法。当时，被誉为初唐四大书法家之一的虞世南在宫中任职，他精通古今，文章、书法下笔如神，因此唐太宗很尊敬他，也经常临摹学习虞世南的书法。在练习书法的过程中，唐太宗深深感到虞世南字体中"戈"字最难写，不容易写出其中的神采。有一次，他练习"戬"字，因怕写不好有失体面，让各位大臣看笑话，于是便故意将"戈"字空着不写，而私下请虞世南代为填补。

唐太宗为了显示自己在书法方面有所进步，便拿着几幅作品请谏议大夫魏征观看，并征求魏征的意见，说："你看朕的字是否像虞世南学士的字？"魏征恭恭敬敬地仔细看了一遍，始终含笑不语。这时，唐太宗有些焦急地问他："是像，还是不像？你怎么不说话？"魏征连忙说道："臣不敢妄加评论陛下的书法。"唐太宗说："你直言无妨，朕恕你无罪。"这时魏征才奏道："据臣看，其中只有'戬'字右半边的'戈'旁和虞学士写得一般无二，其余的均相去甚远"。唐太宗听了这番话后，感叹不已，深深佩服魏征的眼力，从而也领悟了学习书法来不得半点虚假，要想学有所成，必须痛下苦功的道理。

俭朴淡泊

黄庭坚，字鲁直，号山谷道人，晚号涪翁，北宋著名书法家、文学家，与杜甫、陈师道和陈与义有"一祖三宗"之称，与张耒、晁补之、秦观都游学于苏轼门下，合称为"门四学士"。

黄庭坚不仅自幼接受了良好教育，而且养成了俭朴节约、节欲惜时的品行。为官多年，他依然保持这种人生观。同时，这种态度也是黄庭坚教育后代的态度，可见他"藏书万卷可教子，遗金满籯常作灾"的诗句。他还在家训文章《家诫》中警示子孙，金银财宝会引起贪欲，使家人不和睦，甚至自相残害，导致家族衰亡，所以子孙后代一定要注意和睦团结。而这个和睦团结的基础，就是保持俭朴淡泊的家风。无论是遇到加官晋爵，还是贬官排斥，他都能保持一颗平常心，很有几分范仲淹所言的"不以物喜、不以己悲"之境界。也正是在这种境界之下，黄庭坚的诗文和书法均达到了相当高的水准，并在学习诸多前辈的基础之上，形成了自己独特的风格。

"苏黄"论书

苏轼，字子瞻、和仲，号铁冠道人、东坡居士，世称苏东坡、苏仙，眉州眉山（今四川省眉山市）人，北宋著名文学家、书法家，为"唐宋八大家"之一，与黄庭坚并称"苏黄"，擅长文人画，尤擅墨竹、怪石、枯木等。

一次，苏轼与黄庭坚在一起谈论书法，切磋书艺。苏说："你近来的字虽然清新劲挺，可是有时用笔过分瘦弱，好像树梢上挂的长虫（蛇）。"黄说："对你的字，我本不敢轻易评头品足，可是我觉得有的字写得也太局促，扁扁的，像石头下压着的癞蛤蟆。"二人一边谈着，一边大笑不止。"难得是净友，当面敢批评"，苏、黄二位书友之间的真挚、直率之情，真是令人羡慕不已！

米芾学字

米芾，初名黻，后改为芾，字元章，号海岳外史，又号鬻熊后人、火正后人，曾任校书郎、书画博士、礼部员外郎，北宋时期书法家，与蔡襄、苏轼、黄庭坚合称为"宋四家"。其代表作品有《蜀素帖》《张季明帖》《李太师帖》《紫金研帖》《淡墨秋山诗

帖》等。

　　米芾小时家境不富裕，花学费在私塾学写字三年亦长进不大。一日，听说有位路过村里的赶考秀才写字好，他就去请教。秀才翻看了米芾的临帖后，说："想要跟我学写字，有个条件，得买我的纸，可纸贵，五两纹银一张。"米芾心想：哪有这样贵的纸。但出于学字心切，米芾一咬牙借来银子交给秀才。秀才递给他一张纸说："回去好好写，三天后拿给我看。"回到家，米芾捧着这张用五两银子买来的纸，左看右看也不敢轻易使用。于是对照字帖，用没蘸墨水的笔在书案上划来划去，反反复复地琢磨，把一个字印在心里。三天后，秀才来了，见米芾正坐在桌前，手握着笔，望着字帖出神呢，纸上竟滴墨未沾，便故作惊讶地问："怎么还没写？"米芾如梦方醒，才想到三天期限已到，嗫嗫地说："我怕弄废了纸。"秀才哈哈大笑，用扇子指着纸说："好了，琢磨三天了，写个字给我看看吧！"米芾抬笔写了个"永"字。秀才一看，字写得遒劲潇洒，便故意问道："你为什么三年学业不进，三天却能突飞猛进呢？"米芾想了想，说："因为这张纸贵，不敢像以前那样随便写来，而是先用心把字琢磨透了再写。""对！"秀才说，"学字不光是动笔，还要动心，不但要观其形，更要悟其神，心领神会，才能写好。"说完，挥笔在"永"字后面添了七个字：（永）志不忘，纹银五两。接着，又从怀里掏出那五两银子还给米芾，头也不回地走了。

人品和书品

　　宋代有四位书法家最为有名，即苏、黄、米、蔡四家。苏是苏轼，即苏东坡；黄是黄庭坚；米是米芾，这都无可非议。可"蔡"呢？有人说是蔡京，也有人说是蔡襄，到底是谁呢？其说不一。

　　最通常的说法是，本来这个"蔡"是蔡京，人们虽然承认他的书法造诣，可异常憎恶他的人品，所以不愿意承认他的书法家地位。在宋元祐年间，蔡京为了排除异己，把司马光等人称为"奸党"，并亲自写下他们的"罪状"，刻成碑（《元祐芜籍碑》）颁布于天下。当时有许多石匠拒绝刻这个碑，结果都被砍头处死。等到蔡京一死，人们立刻把那座碑砸个粉碎。人们还把他和当时把持朝政的高俅、童贯、杨戬，并称为"四大奸臣"。反观蔡襄，善于学习，又异常刻苦努力，书法很有特色，不仅书法造诣很高，而且人品极好。他在朝为官时，敢于直言，连一些权臣都怕他三分。他在福建泉州做官时，修建了之后著名的洛阳桥，又修建了七里的林荫大道，为当地人民所欢迎。

　　由此看来，人品比书品更重要，如果一个人只会写好字，却不会做好事，人民就会唾弃他，即使在书坛，也不会给他留下一个小小的地位。

沙地练字

　　欧阳修，字永叔，号醉翁、六一居士，汉族，吉州永丰（今江西省永丰县）人，北宋政治家、文学家、书法家，与韩愈、柳宗元和苏轼合称为"千古文章四大家"，与韩愈、

柳宗元、苏轼、苏洵、苏辙、王安石、曾巩被世人称为"唐宋八大家"。他官至翰林学士、枢密副使、参知政事，谥号文忠，故世称欧阳文忠公。

欧阳修小时候家贫如洗，没钱买纸笔，母亲见他好学，就教他用芦秆在沙地上练字。由于刻苦练习，后来他的书法也很有成就。他曾说："我从小喜欢的事儿可多了，中年以后渐渐废弃，有的是因为厌倦而不去做了；有的虽未厌倦，但因力不从心也不得不停止。历时愈久，爱之愈深而不厌倦的就是书法。写字，可以伴我消受时日且不倦怠。"

赵孟頫学书

赵孟頫，字子昂，号松雪道人，又号水晶宫道人、鸥波，吴兴（今浙江省湖州市）人，南宋晚期至元朝初期书法家、画家、诗人，宋太祖赵匡胤十一世孙、秦王赵德芳嫡派子孙。赵孟頫博学多才，能诗善文，通经济之学，工书法，精绘艺，擅金石，通律吕，解鉴赏，善篆、隶、真、行、草书，尤以楷、行书著称于世，与欧阳询、颜真卿、柳公权并称为"楷书四大家"。

赵孟頫用笔千古不易，结字因时所需，对古代名帖能烂熟于心。据他的弟子柳贯在《跋赵文敏帖》中载，柳贯在京师跟随赵孟頫，两人关系最亲近且长久。有一年冬天，柳贯留宿在赵孟頫书斋中，赵孟頫论书法之余，试笔捺墨，背临颜真卿、柳公权、徐浩、李邕各人的字帖。临完后，叫人拿来颜真卿等四人的真迹，一个字一个字地对照，不仅转折向背无不相似，而且神采飞扬，甚至有些地方还超过了真迹。柳贯问赵孟頫："老师您怎么能达到这样的程度？"赵孟頫说："不过是临得很熟罢了。"对古代名帖必须勤奋临写，才能烂熟于心，进而熟能生巧，这就是赵孟頫教给柳贯的学书方法。

文徵明学书

文徵明，原名壁，42岁起，以字行，更字征仲，号衡山居士，世称"文衡山"，明代画家、书法家、文学家。长洲（今江苏省苏州市）人。在诗文上，与祝允明、唐寅、徐真卿并称"吴中四才子"，工书，篆、隶、楷、行、草各有造诣，尤擅行书和小楷。

文徵明临摹《千字文》，每天以写十本作为标准，书法水平迅速提升。他平生对于写字，从来不马虎草率。有时给人回信，稍微有一点不满意，他一定三番五次地进行改写，从不怕麻烦。因此，他的书法越到老年，就越发精致美好。

杨维桢学书

杨维桢，字廉夫，号铁崖、铁笛道人，又号铁心道人、铁冠道人、铁龙道人、梅花道人等，晚年自号老铁、抱遗老人、东维子，元末明初诗人、文学家、书画家。传世作品有《张氏通波阡表》《真镜庵募缘疏卷》《城南唱和诗卷》《元夕与妇饮诗》《梦游海棠城诗卷》《竹西草堂记卷》等。

20岁时，杨维桢赴甬东（今浙江省舟山市）从师求学，其父不惜卖掉良马，以充足

他的游学费用。而杨维桢也节衣缩食，把钱多用于买书。学成归来，父亲见到杨维桢带回《黄氏日钞》之类的一大沓书，欣喜地说："这比良马更难得！"其父筑室铁崖山中，环绕书楼种梅花数百株，聚书数万卷。杨维桢登上藏书楼后去掉梯子，如此读书五年。从政后，他益聚书，收藏有《太平纲目》《洞庭杂吟》《琼台曲》《历代诗谏》等诗文集；与杨谦、陆居仁、吕良佐等交往甚深，总是一起吟咏唱和，诗赋相乐。

董其昌学书

董其昌，字玄宰，号思白、香光居士，明朝后期大臣、书画家，历任湖广提学副使、福建提学副使、河南参政，谥号"文敏"，擅长山水画，书法出入晋唐，自成一格，著有《画禅室随笔》《容台文集》等。

董其昌 17 岁时，和堂房长兄传绪一起到州府参加考试。考官认为董其昌的文章美好，但书法不够美观，因此把他放在第二名。从此以后，董其昌就开始发愤练习书法了。董其昌书法初学颜真卿，后改学虞世南；渐觉唐书不如魏晋，转法钟繇、王羲之，参酌李邕、徐浩、杨凝式的笔意，尤其对米芾行书的风韵异常赞赏，竭力吸收，再加上他在美学上追求"天真烂漫""奇宕潇洒"之美，终于自成一家。

王铎学书

王铎，字觉斯，一字觉之，号十樵、嵩樵，又号痴庵、痴仙道人，别署烟潭渔叟，今河南孟津人，明末清初书画家。他的书法与董其昌齐名，有"南董北王"之称，其书法作品有《拟山园帖》《琅华馆帖》等。

王铎的书法受《淳化阁帖》（中国最早一部汇集各家书法墨迹的法帖）的影响很大。他从《淳化阁帖》中，临习了王羲之、王献之及其他名家的书法作品。王铎到晚年名气很大，但仍然坚持临习古代法帖，自称"一日临帖，一日应付索书者的请求"。也许他是想通过这种办法保持与古代书法家在文化精神上的交流，使自己在书法创作中不断吸收古代书法的精髓。

邓石如学书

邓石如，初名琰，字石如，为避嘉庆帝讳，遂以字行，后更字顽伯，因居皖公山下，又号笈游道人、完白山人、凤水渔长、龙山樵长，安徽怀宁（今安徽省安庆市宣务区）人，清代篆刻家、书法家，邓派篆刻创始人。

邓石如少好篆刻，客居金陵梅镠家八年，尽摹所藏秦汉以来金石善本。遂工四体书，尤长于篆书，以秦李斯、唐李阳冰为宗，稍参隶意，称为神品。当代书法家李志敏对其评价："邓石如被誉为第一书法家，隶楷多法六朝之碑。"邓石如性廉介，遍游名山水，以书刻自给，有《完白山人篆刻偶存》存世。其故居铁砚山房是邓石如当年亲自修建，为何取名"铁砚"，这里还有一个故事。邓石如曾在湖广总督毕源那里做过三年幕宾，

乾隆五十九年（1794年），邓石如辞别还乡，毕源请江南名匠精心打造了一方铁砚，将铁砚和一对仙鹤送给邓石如，说："先生常说携一砚可以云游四方，然普通石砚一两年就会被先生磨穿，今赠铁砚一方，必能存世"。邓石如还乡后，种梅养鹤，以铁砚名其居，并亲书匾额悬于门首。按照一般人的想法，跟着总督做事，将来说不定可以青云直上，升官发财。但邓石如却是个淡泊名利之人，他不媚世俗，不求闻达，不慕荣华，始终保持布衣本色，一生钟情于书法艺术，视书法如生命，终成一代大家。

刘墉趣事

刘墉，字崇如，号石庵，今山东诸城人，清代帖学大家，曾任安徽学政、江苏学政、太原知府、江宁知府、内阁学士、体仁阁大学士、太子少保等，谥号"文清"。他书法造诣深厚，世人称其为"浓墨宰相"。

相传，刘墉握笔的姿势很奇特。他在客人面前写字的时候，笔正腕端，采用传统的握笔方法，但是，他自己在内室书房写字的时候，就不论写大字、小字，都转动笔管，飞快地书写。笔随手指前后左右旋翻飞动，像狮子滚绣球一样。写得兴奋的时候，甚至笔管都会脱手飞落到地上。《艺舟双楫》中还记载着刘墉的一则趣事：翁方纲的一个女婿是刘墉的学生。有一次，这个女婿去看望岳父，正碰上翁方纲在练字，写的还是翁方纲练了一辈子的字体，一笔一画都完全按照古人的要求，不改动一笔。女婿因为受到老师刘墉的影响，对老岳父的墨守成规看不惯，就拐弯抹角地说："岳父，您和我的老师都是当代的大书法家，我从来没有听您评论过我的老师的书法。您今天给我说说吧！"翁方纲放下笔，看了看他的女婿，说："你回去问你的老师，他写的字哪一笔是古人的？"这个女婿真的回去问了刘墉。刘墉笑了笑，说："你回去也问你的岳父，他写的字哪一笔是他自己的？"这互相间的问话，反映了他们对待书法艺术的不同见解，一个守旧，一个创新。后来这个故事成了书法史上的佳话。

何绍基学书

何绍基，字子贞，号东洲，别号东洲居士，湖南道州（今湖南道县）人，晚清诗人、画家、书法家。历主山东泺源、长沙城南书院。他通经史、律算，尤精小学，旁及金石碑版文字，其书法自成一家，尤长草书，著有《惜道味斋经说》《东洲草堂诗·文钞》《说文段注驳正》等。

何绍基习字究竟有多勤奋呢？对于我们这些习惯于量化的现代人，看看曾国藩的这段日记就大概知晓了。在道光二十二年（1842年）的日记中，曾国藩写道："子贞现临隶书字，每日临七八页，今年已千页矣。近又考订《汉书》之讹，每日手不释卷。盖子贞之学，长于五事：一曰《礼仪》精；二曰《汉书》熟；三曰《说文》精；四曰各体诗好；五曰字好。此五事者，渠意皆欲有所传于后。"终其一生，何绍基都临古不辍：他临帖之数量动辄十通、数十通、上百通，远非当前浅尝辄止者所能想象。